任性出版

U0020949

當世界只剩下貓

白貓、黑貓、三花貓、橘貓、玳瑁貓……
貓形貓色、貓行貓素,人生嘛,就該像貓,能懶散也能優雅。

被專業攝影斜槓了的職業尋貓人
吳毅平 ——著

CONTENTS

CHAPTER **1**

世界很大，但我只去有貓的所在 —— 019

有貓的日子，才叫生活──

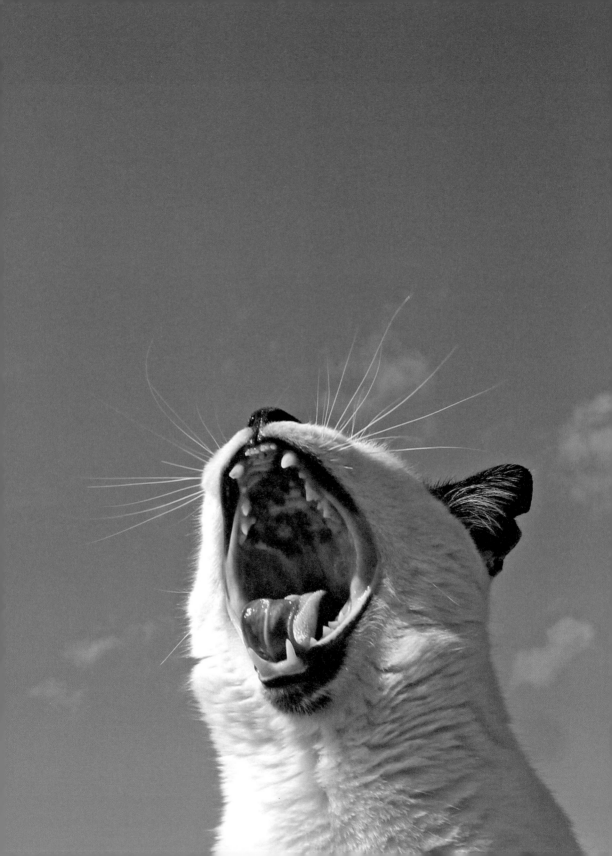

推薦序一

給生活加點樂趣，
跟著喵星人來場想像之旅

《黃阿瑪的後宮生活》／志銘與狸貓

記得多年前第一次看到這本書的初版（二〇一二年）時，應該是在遇見了阿瑪之後，但又還沒有到達現在這樣多貓數量的後宮時期，當時我們算是才剛認識了貓咪的美好，而臺灣養貓的人口也沒像現在多，對於透過買這樣的一本書，就可以看遍各式各樣花色的貓咪，還能眼界如臨世界各地這件事，實在是感到萬分驚喜，又覺得物超所值。

隨著日子一天天過去，後宮貓咪數量已達八隻之多，而且大半都邁入了老年生活，從年輕貓變成老貓的歲月，他們就像是搭上一班不能回返的列車，而我們正是這列車上的車掌人員，與他們互相陪著，一同望著窗外一幕幕的風景，一起經歷每座車站的停靠。

後宮的貓咪們平時都待在屋內，鮮少有機會能待在戶外大太陽底下，享受溫暖日光浴，這大概就是家貓與戶外貓的不同吧！每隻貓咪的個性習性本就不同，像後宮這些熟悉了屋內生活

的貓咪，通常很難再適應外界的嘈雜紛亂，更別說是帶他們出門散步了。

於是，透過讀這本書，我們好像才多少能夠想像，像是汶萊水上人家村的〈就愛跟著你〉，如果柚子與小花到了那裡，他們在外頭快活蹓躂的模樣，像是汶萊水上人家村的〈就愛跟著你〉，如果柚子與小花到了那裡，他們在外頭快活蹓躂的模樣吧！而香港南丫島的〈膠囊旅館？〉裡頭那個大水管洞，換成是對於後宮的任何一隻貓而言，應該也都會是互相爭搶的膠囊旅館吧？還有法國巴黎那張〈裡外不是人〉，裡面的那兩隻貓不就正是招弟與Socles的野外翻版嗎？至於日本沖繩那張〈這個貓砂盆有點大〉，更是讓人聯想到柚子在那上面瘋狂噴尿的暢快感……

讀著讀著，好像真的能在腦中帶著貓咪們，一起將列車駛向了全世界，一起欣賞美麗的景色，再一起感受貓咪的柔軟與療癒。總之，無論是有沒有養貓的人，只要你是愛貓人，就真的很適合擁有這本書，讓平凡的日常變得不凡，陪著貓咪一起去旅行吧！

推薦序二

貓貓萬歲！純狗派也愛上吳毅平老師「街貓眼中的世界」

毛時光Maomory社群行銷經理／**易景萱**

你知道嗎？在埃及，貓咪是如神一般的存在！

埃及神話中，貓象徵著「拯救者」，蛇則是代表「死亡與疾病」。某天古埃及人發現貓咪能制伏毒蛇，瞬間這群平常只會喵喵叫的小動物，就像背後出現金光一樣，成為了他們光明的象徵；也因為貓在古埃及的地位非常高，如果隨意虐待、甚至殺害，會直接被處以死刑。

然而，雖然貓曾有如此輝煌的過去，但在不同國家、不同文化中，仍舊承受著許多歧視。

例如，中古世紀因盛行黑貓就是女巫的傳說，因此許多人認為黑貓是惡魔的化身，遇到了就會衰事纏身。但其實黑貓大都個性溫馴、愛撒嬌，卻因為刻板印象導致牠們面臨被燒死的命運，抑或是在現今社會中，同樣處於領養選擇中的劣勢方。

坦白說，以前的我對貓不特別感興趣的，但在擔任寵物線記者的三年裡，我愛上了這美麗

又神祕的動物，牠們總能帶著一張撲克臉，做著許多令人匪夷所思的事情，如此的反差萌也讓我這個鐵狗派最後養了一隻虎斑貓。

有養寵物的人大概都會知道，要拍攝到牠們清楚的照片，有時候比寫數學考卷還難，常常拍出來的十張有八張都是糊的，剩下兩張可能是被斜眼鄙視，因此當我第一次在網路上看到吳毅平老師的作品，其實我內心感到相當震驚和佩服，能夠拍攝出這麼自然、有故事性的照片，是對貓強烈的喜愛、堅持還有單純，無關任何利益，感受到的只有滿滿的愛。

街貓中大都是所謂品種「不純」的米克斯，在不懂貓的人眼中，牠們就是普通的貓，即便有黑、白、虎斑、橘⋯⋯這麼多花色，但好像每隻都長得一樣，沒什麼特別的，但在吳老師的鏡頭下，每一隻貓都變成了獨立的個體，有著鮮明的個性，甚至偶爾會有一種「裡面是不是躲了個工讀生？」的錯覺，貓真的有這麼活潑嗎？其實是有的，只是我們從未認真感受過。

記得之前看過一篇文章，有關於吳毅平老師的拍攝原則──「不過度靠近街貓、不打擾到行人、不破壞環境。」同樣愛貓者便能感受到，這其實已經遠遠超越了所謂的工作態度，而是一種信仰、一種尊敬，用最真實的鏡頭呈現出街貓們純粹的樣貌。

三到五年，路殺、病死、甚至人類放置的陷阱和毒殺都是浪貓們面臨的生存危機；但在許多惡意中，牠們仍舊非常認真又單純的度過每一天，享受著生命中的一絲絲美好。一隻街貓的平均壽命大約

強烈推薦愛貓的人可以購買這本書，透過吳毅平老師的鏡頭，能夠看到更多街貓眼中的世界；不愛貓的人也建議你們能夠翻一翻、看一看這本書，一定會發現，貓其實沒有想像中那麼不可理喻。世界不完美，但有了牠們的點綴，肯定會變得更加可愛迷人且有意義。

十年創新版序

《當世界只剩下貓》最初是在二〇一二年出版，到現在已經十年了，有些特別的事需要記錄下來。

這不是我的第一本貓書，之前出的幾本銷售沒有太好，所以這本集世界各地街貓紀錄的書，在找出版社時碰了些釘子，被好幾家拒絕。有一家原本要出了，但我卻吃了誠實豆沙包的說：「貓算是冷門的，銷量最多就是三千本，不可能再多了。」過兩天總編輯竟然打電話來說不要出了。

最後，另一家出版社願意出版，但考量成本，用了比較普通的紙，圖片印刷效果差強人意。但銷售結果卻出人意料，一星期後就二刷了，數字一直往上。過了幾個月，網路書店將此書選入今日六六折活動，出版社還為此加印了一千本。這個活動有趣的是，你可以坐在電腦前看到已售出數量的變化，從午夜十二點開始，到隔天半夜，最後的數字是超過九百六十本，也就是一天賣了一刷，看得我腦袋一片空白。

配合新書宣傳，在臺北辦的攝影展也人潮洶湧，展覽場地在八樓，結果電梯被坐到過熱冒

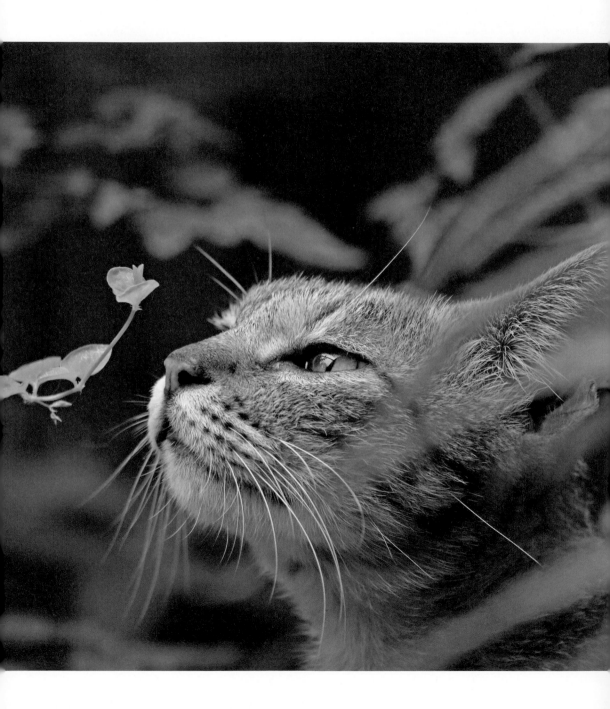

出燒焦味，觀眾走下樓時闖進防火梯觸動警鈴，消防車竟然出動開來了，還好沒有發生意外。

之後這批作品還陸續在桃園、臺中、高雄、甚至遠到香港展出。

還有一次被邀請到圖書館演講，其實也就是把兩間教室坐滿的人數而已，但主辦單位沒有先開放入座，結果上百人在戶外豔陽下大排長龍，我到現場時看到這一景象，差點不敢走進會場。之後就是賣出了簡體字版權，出版社又用了較好的紙出了精裝版。版權到期為止，各種版本的總銷量應該有兩萬本吧，這數字可能只是一些暢銷作家的零頭或首刷數，但對當時小眾的貓主題來說，也算是小小的成就。

當時也沒想到十年後，貓成了顯學，要當總統，領養幾隻貓吧；要當暖男市長，先抱著貓合照。走私貓被銷毀，輿論炸鍋；虐貓男出庭，數百人包圍法院討公道；任何人臉書想要有讚，必先放幾張貓照。大家變得這麼愛貓，真是好事。

出書後幾年間又去了東京、橫濱、沖繩奧武島、久高島、香港坪洲、大澳、土耳其伊斯坦堡等城市，也多放了一些照片與文字在這本新版裡面。而原本應該再去更多國家拍更多貓的，也都計畫安排好了，卻因為疫情而好幾年出不了國，不知道第二集要到何時才能誕生？

而十年前誰會想得到，世界不是只剩下貓，而是只剩下口罩與疫苗呢？

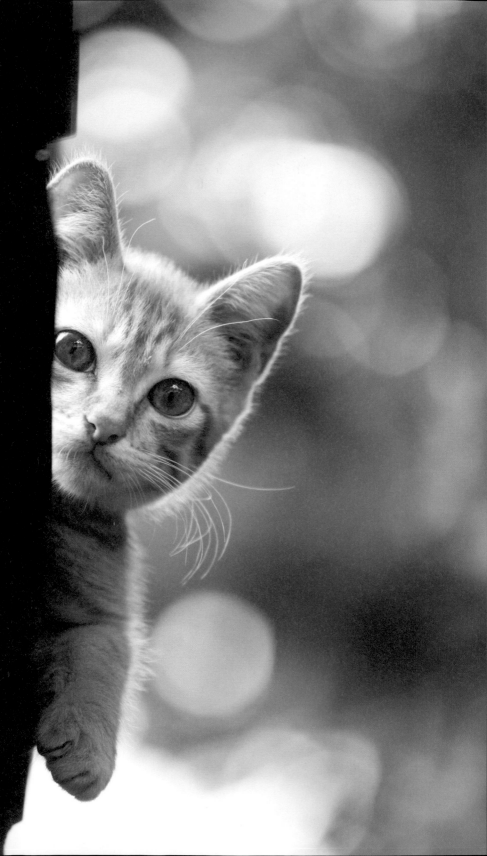

一

二十五年來，我只去有貓的地方

自序

從第一次將鏡頭對準家裡養的貓開始，我就知道，貓是一種必須長期拍攝、神祕且人類永遠無法理解的高等生物。家裡的貓拍完了，我拍樓下的貓，覺得還是不夠，我開車到臺灣各地去找，最後，我坐飛機到全世界去找。

二十五年過去了，除了為討生活必須拍許多好人壞人活人死人、好吃與難吃的食物、好玩與不好玩的風景區外，我到世界上任何一個地方，眼睛一定不斷在搜尋哪裡有貓——路上走的、別人家裡的、畫在牆上的與印在書上的。

自己花錢出國比較簡單，可以每天花十二小時不斷在路上走來走去尋找貓跡，因公出差則比較麻煩，要利用空檔時間或是提早起床，才有機會讓「見貓率」不會跌到零。

這些年正好也經歷了影像的記錄儲存方式與展出媒介的大轉變。以前，要讓許多人看到自己的攝影作品，就要出書或辦展覽，這可能要花上一年的時間。後來有了電子郵件與部落格，拍完照回到家坐在電腦前幾分鐘，就能讓照片在網路上流傳，幾天之後，就可看到各方意見蓋起大樓。

到了最近，連回家處理照片都不用了，拿起手機，出現偽快門聲之後，照片就可同時讓數千人看見，然後大家一定都說讚。也剛好在這個時候，柯達（Kodak）宣布破產了。我無法想像拍照這件事將來會變成什麼樣子，就像小時候看著家裡的轉盤電話機時，誰能想像將來會變成薄薄一片的手機，然後講電話只是一百種功用的其中之一？

唯一不變的是，還是要到現場才能拍到照片，要等到有貓的地方才能拍到貓，要等到貓伸懶腰才拍得到伸懶腰的貓。當然還有更現實的是，還是得花百分之八十的時間拍一些用來換鈔票的照片，這樣才有錢買機票出國去。

更麻煩的是，當別人知道我喜歡拍照時，他們都會熱情的跟我說，某個地方的風景很美，哪裡的煙火很壯觀，你一定要去拍。而我總是很冷淡的回答，我只想拍貓。最後他們就會帶著無法理解的眼神，草草結束這個話題。

而旅行的方式與目的，變得越來越讓旁人無法理解。有時應親朋好友的要求，要把「攝影成果」公開播放，結果大家都一臉不可思議的看著出國兩個星期、花了好幾萬元的結果是，只有五張令我還算滿意的照片，然後，沒有任何紀念照與紀念品。出門時行李箱裡塞滿底片、泡麵、罐頭與一支電湯匙，回家時還是底片與一堆重死人的攝影集。

有人問我，一個題目拍這麼久不會煩嗎？其實我也曾經覺得可能拍不出變化了，但是只要每次拿起相機將鏡頭對準貓，我就能再次找到牠們奇妙的地方。我可能已經拍過一百次貓打哈欠，但第一百零一次卻又有新發現。

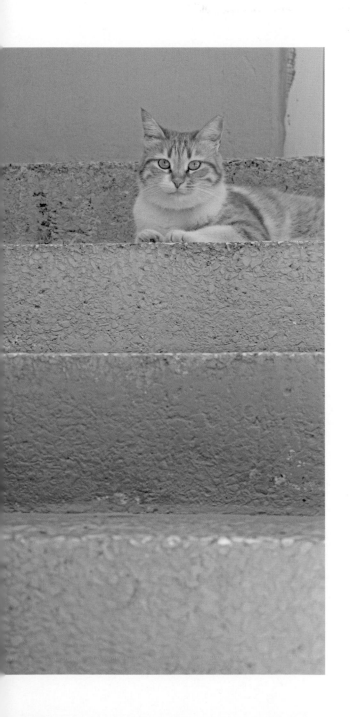

二十五年的時間，小貓會變成老貓，底片會褪色，硬碟會壞掉很多次；所幸還可以留下這本書，存在於你的書架上。機票很貴，時間也不夠用，但我想我會繼續做同樣的事，然後看看會不會窮得只剩下貓。或者應該說是，至少我還有貓。

另外，這本書裡的貓都是在世界各地的馬路上拍到的，幾乎全是混種的，如果你覺得牠們也很可愛的話，請記得：品種與貓的好壞美醜無關。要養貓，各地動物之家與獸醫院一大堆，去認養就有，不需要用買的。（本文部分內容見於二〇一二年出版《當世界只剩下貓》）

CHAPTER
1

世界很大，
但我只去有貓的所在

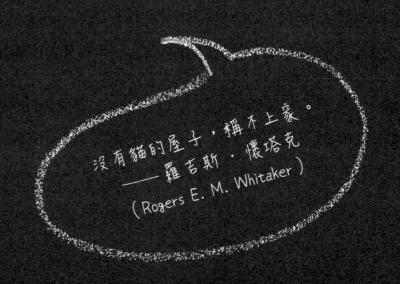

沒有貓的屋子，稱不上家。
──羅吉斯‧懷塔克
（Rogers E. M. Whitaker）

001

花美男

Handsome under the Blossom

在臺灣，不知從哪一年開始，賞櫻成了初春的一件大事，還有更多人乾脆直接飛到日本去賞櫻，擠進幾個著名的公園，學當地人在樹下飲酒作樂，期待落櫻繽紛。我也曾在花季時去過日本，但因為生性不愛湊熱鬧，所以並不想去那些熱門景點。因為我發現，其實櫻花到處都是，馬路邊、小巷裡，社區公園裡都有，走路一轉彎突然見到一棵櫻花怒放的大樹，那種驚喜感對我來說更勝於在樹下野餐打卡拍照。而且我覺得，櫻花要搭配樹下的東西才更美，例如：

溜滑梯、盪鞦韆、戴著帽子出來郊遊的幼兒園小朋友，當然，還有貓。

貓與櫻花同時出現，那的確是會引起鄉民暴動的。印象中看過一張在東京上野公園的照片，貓竟然是躲在樹上，跟櫻花完全結合在一起了，且是因為地面被賞櫻的人占滿了，只好躲到樹上。四周還有一堆相機、手機圍著牠拍照，像極了記者會與藝人聯訪。

其實這麼久以來，我只拍過一張貓與櫻花一起的照片。因為聽說橫濱元町的某個不知名小公園有貓，我早上七點就去報到，雖然出大太陽，溫度卻只有攝氏五度，貓都躲起來取暖了。

等了一上午，終於有隻貓願意自己走到樹下，站了三秒鐘，拍沒幾張就跑了，表情還很嚴肅。

日本　橫濱　Yokohama, Japan

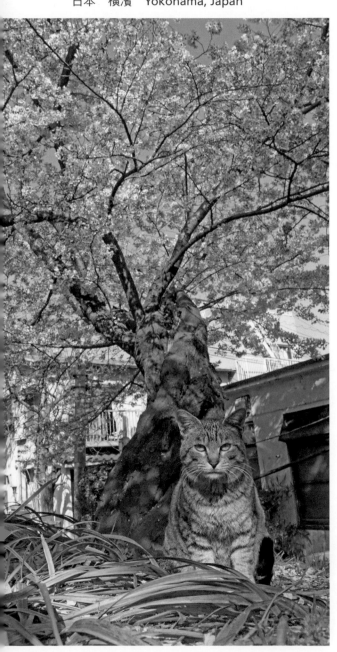

這讓我想起大約三十年前還在雜誌社當攝影師時，某次被派去拍一位知名財經大學教授的受訪照，一進到研究室，他表明只願意坐在位子上被拍，不站起來也不想擺POSE，我按了一張後，他就說夠了、可以了，請我離開。當時是用底片拍的，還要打閃光燈，完全無法確認結果，只好近乎哀求的拜託他，再讓我按兩張保險一點，以免只拍到閉眼睛的照片，又要再來煩他一次。最後結果還算可以，教授的臉就跟這隻貓一樣臭。這大概就是拍照的宿命吧，只是三十年來從看人臉色變成看貓臉色，但至少有比較快樂啦。

002

Cat Fishing

雙龍搶珠

想起小時候曾看過一則《哆啦A夢》的漫畫，當年是叫小叮噹，阿福與技安找大雄去釣魚，大雄不想去，就說：「釣魚是用餌去欺騙善良的魚，我不要去。」這真是很善良的說法，也許這也是我不釣魚的原因之一。

但我還是很喜歡看人家釣魚，尤其是旁邊有貓的話。

在土耳其伊斯坦堡，這個以橫跨歐亞兩洲而聞名的城市，雖然這只是人類自己的地理劃分，但我還是想到海峽邊，去同時看看兩塊大陸。到了岸邊，釣客很多，而貓也不少，都在等著吃魚。看看哪一位腳邊的貓最多，就可以知道誰最會釣，也最大方。

不意外的，得寸進尺是貓的天性，牠們才不會乖乖等著被餵，許多魚一上鉤，釣客拉回岸邊還沒落地，貓就衝上去咬走了，這裡的釣客，除了跟魚搏鬥，還要跟貓搏鬥，在貓這麼多的地方釣魚，業績壓力一定很大。

但還是有人找到紓壓的方式，就是逗貓。當你還在用布縫的貓草假魚跟貓玩時，這邊的人可是真槍實彈，用現釣的鮮魚來戲貓。這些貓還真愛玩，雖然之前早就吃了好幾隻，但看到飛

起來的魚就是忍不住要
表演一下彈跳力。
　　也許就是這一幕，
讓我動了釣魚的念頭，
為了貓而釣吧。

土耳其　伊斯坦堡　Istanbul, Turkey

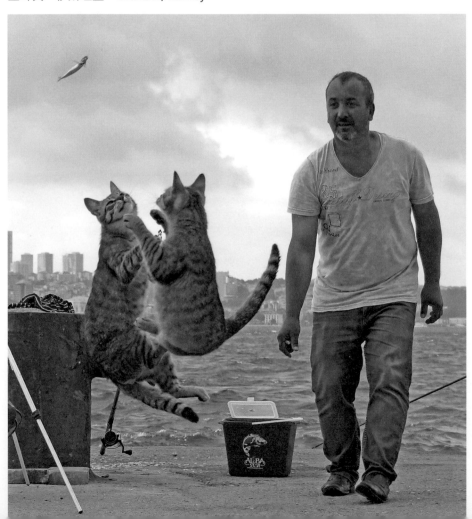

Enormous Litter Box

這個貓砂盆有點大

關於找貓，我總是不放棄任何線索。二十多年前，在德國電影《里斯本的故事》（*Lisbon Story*）裡（還是重慶南路秋海棠錄影帶專賣店買的VCD喔），看到那石板階梯上幾隻貓跑來跑去，我就決定要飛去葡萄牙看看。最近則是在一位婚紗攝影師的貼圖中看到了貓，立刻就發訊息問他在哪拍的，得到的答案是，沖繩新原海灘，停車場的門口。

Google真的很可怕，只要打上地名，不用一分鐘，你已經可以知道確實位置在哪，看到實景，甚至下飛機後要搭幾號公車，多久會到。

當然你還是得花很多時間訂機票、收行李，以及安頓好家裡的貓（要先安撫好家裡的「太后」，

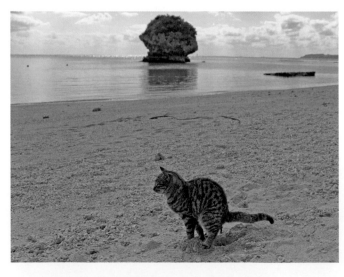

日本　沖繩　Okinawa, Japan

才能去外面找小野貓啊）。

沖繩公車班次不多，但非常準時，荒郊野外的小站，竟也能列出時刻表，而且車子真的都會精準現身。到了那裡，果然一切如同預期般，停車場外有個賣觀光船票的小屋子，門口好幾隻貓在晒太陽，旁邊車上下來一對新人與攝影師，這裡果然是個拍婚紗的好地方。

我不知道冬天來這個海邊是好還是不好，整片沙灘沒有半個遊客，我想夏天應該會擠滿了晒太陽嬉鬧的年輕人吧。但對我來說應該是優點，因為一眼望去，我就看到淺色沙地上，有深色的兩個黑點走來走去，果然是貓。牠們一輩子住在度假勝地，冬天還能霸占整個沙灘，日子應該過得不錯。我還發現，住海邊的貓並不會管很大，但貓砂盆卻很大，因為一隻貓就毫不害羞的在我面前示範了一次。

首先，牠非常認真的挖了一個超深的洞，深到連人類也可以蹲在上面使用吧，這在都市的沙地或貓砂盆是絕對做不到的。而辦正事時，海浪聲的遮掩、海風的吹拂、海潮的香氣，最後還能完美的埋好不露痕跡，就像什麼事都沒發生過一樣，這真是貓生最大的享受啊。

這讓我想到，真是對不起家裡的太后，牠對貓砂也是很堅持的，就是要用真的砂，但我卻為了減輕垃圾重量，或是貪圖可以沖進馬桶，用過豆腐砂、水晶砂、松木砂等「邪門歪道」，最後牠乾脆都拉在客廳正中央，尿在餐桌上。

我不怪牠，那是一種對品味的堅持，我只能當作是修行般不斷的收拾，然後想著，也許哪天可以帶牠去海邊走走，體驗一下無敵海景貓砂盆吧。

004

Majestic Calm

風林火山，不怒而威

曾住在一個離墓仔埔非常近的社區，位在臺北郊區，那是一個全新的電梯大樓，建商也真是帶種，房子三面都被山坡上至少上千個墳墓所包圍，視力好一點的人，甚至可以看到墓碑上寫什麼字，認出那是某某人的佳城。

雖然外人都覺得住到這種地方太誇張了，但其實好處不少，例如房價低、好停車、空氣清新，而且安靜，極度安靜，因為死人不吵。朋友來訪，都不自覺的讚嘆，這輩子從來沒有到過這麼安靜的地方，幾乎可以聽到自己的心跳聲了。當然缺點還是有的，例如半夜裡野貓的叫聲，會讓人以為是鬼哭神號。還有，清明節那幾天會塞車。

其實在許多國家，墓園的周圍都是高級住宅，東京的谷中靈園即是。位在市中心，離地鐵站很近，小小的山坡上，可以看到晴空塔，天氣好時還能看到百公里外的富士山。許多別墅就在墓園旁，距離很近，春天時開滿櫻花，甚至有人就在墓碑旁鋪了墊子野餐賞花，許多上班族與學生每天都要穿過墓園去搭車，半夜回家當然也是要走一遍。

這裡的貓也是小有知名度，有些家裡無法養貓的人就來這裡抱貓、摸貓止癢。對貓來說，

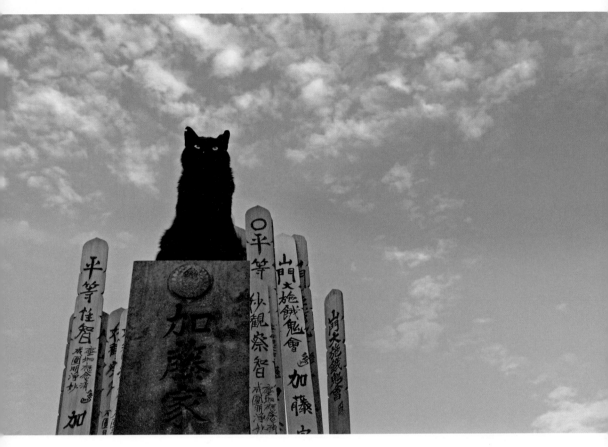

日本　東京　Tokyo, Japan

當然不會知道鬼不鬼的，所有東西都變成貓柱、貓樹、大理石貓床、還有奴隸送來零食與溫暖大腿。

拍到後來，我幾乎以為這根本是個風景優美的貓咪公園，直到這隻黑貓出現，跳上墓碑後像個黑武士般坐著，威嚴的樣子配上兩旁不像是人間在用的漢字，我想，牠大概是個努力維持「靈園」形象的代言人吧。

005

手腳並用

Four Wheel Drive

在日本住進一家國際連鎖酒店，櫃檯小姐竟然一句英文都不會，而我也不會日文。但沒想到這位小姐拿出了只有手掌大的語音翻譯神器，她對著它說日文，機器就譯成中文，反之亦然，日中之間翻來譯去，竟也溝通無礙。

這讓我想起二十多年前開始一人自助旅行時，可沒有這種好物，只好隨身帶著紙筆，遇到英文無法溝通的地方，就用畫圖加比手畫腳。

那時是去一個小島，民宿都沒有網站，無法在出發前先預定。我下了船，拖著行李走到掛著民宿招牌的住家，敲門，有人走出來，我就雙手合十放在臉頰旁（睡覺的世界共通語言）表明要住宿，對方也拿出計算機說明價錢，這樣也順利的住了好多天。

在柬埔寨找不到公車站，這很難用比的，就拿出紙筆畫出公車站牌與公車，再寫上要搭乘的號碼，大家一看就懂。在土耳其也是寫了一堆大字報，通行無阻。

當然也有比較尷尬的時候。在曼谷時，大概是因為溼熱與走太多路的關係，有天竟然覺得尿尿時有灼痛感，因為之後的行程還有好幾天，一定要趕快解決這個問題。看醫生可能太複

雜，所幸大都市到處都有藥局，走進其中一間，藥師是年輕女生，沒辦法，都進來了，我就比著自己的胯下，做出尿尿的動作，再配上誇張的痛苦表情，藥師秒懂，拿出消炎藥，吃了一天竟然就不痛了。我想觀光客在那裡尿道發炎的應該不少。

還有一次去沖繩拍貓，沒生病，但竟然也出現了需要比著自己胯下的狀況。原因是，拍貓拍到一半，突然出現幾個戴著手套、拿著籠子與貓罐頭的人，就在我面前把一隻掛在人行道旁昏睡的貓給抱走，裝進籠子裡。這些人穿著制服，應該不是幹壞事的。為了確認他們只是抓貓去結紮後放回，我只好又比著自己的那裡，好啦就是蛋蛋，然後再比一個剪刀喀嚓喀嚓的手勢。

只見對方努力的憋住不笑，點點頭，指著自己的耳朵，然後也比了一個剪刀的手勢。是啊，要講結紮，比剪耳的動作就可以了，何必要指著自己的小弟弟呢。

日本　沖繩　Okinawa, Japan

006

胖橘牽到東京

A Ginger Cat Cannot Change Its Weight

這個年代，帶有偏見或誇大的發言是很嚴重的事情，就算是開玩笑也不可以。例如，不可以說女生柔弱，男生肥宅；不可以說客家人好節省；原住民講話都很好笑的啦；更不可以說如果怎樣怎樣，就要請大家吃雞排，或是去跳海。尤其是在網路上，任何發言都可能被截圖，然後一輩子跟著你。

但所幸我們還有貓，特別是橘貓。關於人們取笑橘貓的用詞有：

- 十隻橘貓九隻胖，還有一隻特別胖。
- 大橘為重。
- 小橘貓很可愛，長大才知是一場騙橘。
- 關於減肥，你不是橘外人。
- 別穿橘衣，橘色顯胖。
- 白貓都叫小白，黑貓都叫小黑，橘貓都叫卡門。

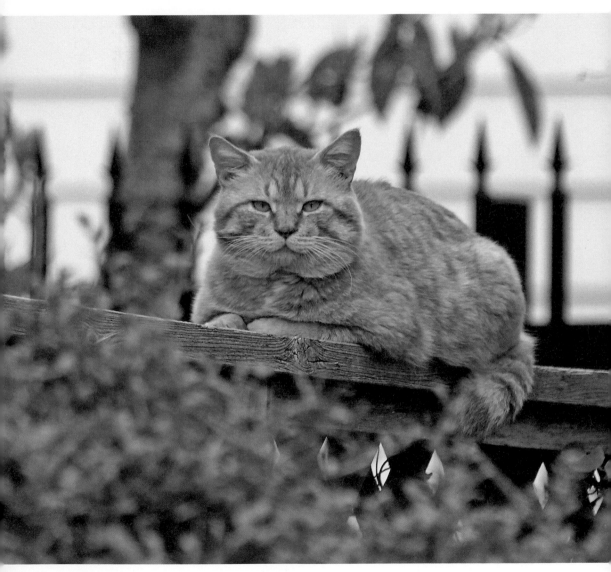

鎌倉　日本　Kamakura, Japan

橘貓天生大肚，也大度。牠們毫不在意被取笑，養橘貓的人也覺得被取笑反而很有面子，因為那代表經濟狀況不錯，老子有錢。也許會有貓在意，但牠們也無可奈何，因為食物放那裡，你可以不要吃啊。

但，這是臺灣橘貓的特色嗎？如果臺灣的米克斯（混種貓）已經漸漸變成一個品種（就像暹羅貓、波斯貓、美國短毛貓等都是以國家為名），那說不定再進化一百年以後，「臺灣橘貓」就可以跟「俄羅斯藍貓」一樣知名了，而且還是重量級大咖。世界上每個想養橘胖喵的人，都會慕名來尋找這臺灣特有種。

後來，我在日本東京看到幾隻胖橘之後，就知道我想太多了，如果牛牽到北京還是牛，那胖橘牽到東京還是胖橘，「橘貓就是胖，全球都一樣」。

另一個觀察是，橘貓好像都愛待在牆上。尋找資料庫裡，這些年來在路上拍到的胖橘照片，窩在牆上的比例還真高，這又是為什麼呢？我想，這應該是倒果為因了。

一樣是趴在牆上的貓，如果體重與肥肉多到一個程度，就會滿出一般牆頭的寬度，被地心引力往下拉，遠遠的就會吸引目光，用日文的說法，就是具有「壓倒性的存在感」，不拿起相機拍下來實在受不了。然後，這些幸運的橘貓就會得到許多很棒的美照。

「吃比瘦更有福」，大概就是這個道理吧。

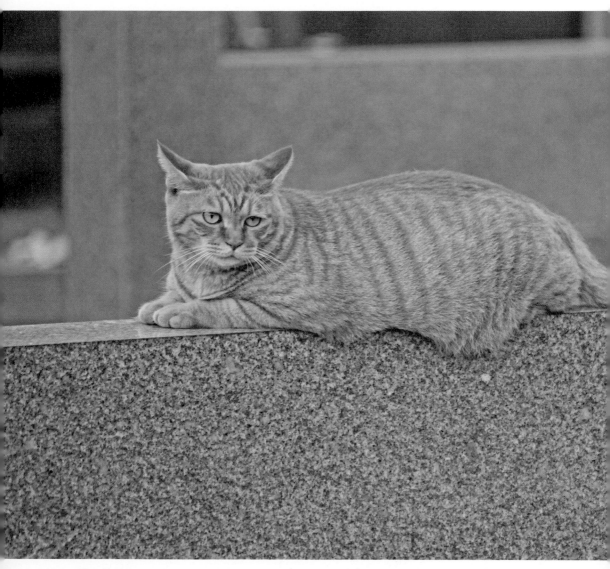

日本　東京　Tokyo, Japan

007

A Cat-holic Church

土國貓淹腳目

年紀夠大的臺灣人都聽過兩句話：「臺灣錢淹腳目」、「出門小心不要撿到槍」。大概是一九九〇年之後，有點亂，卻是許多人心中的亂美好、亂有搞頭的年代。

對於像我這種找貓拍貓的人來說，一到土耳其的伊斯坦堡，就想到這兩句話，當然主角換成了貓。

選舉或是大明星要登臺前，常會看到媒體形容，短短的五十公尺，某某人竟然走了十多分鐘，因為一路上一直要握手、簽名、合照。我在伊斯坦堡也受到了這種禮遇。原本目的地是某個公園，出了地鐵站還要走個三百公尺，卻走了一個多小時，因為不小心就會遇上一隻貓，蹲下來拍到一半，發現後面又有一隻，沒完沒了，還有大媽會突然把路邊的貓抓起來，要我幫她拍一張。

除了數量，出現的地點也總是出乎意料。自認為閱貓無數的我，也有目瞪口呆的時候，其中一個地方是伊斯坦堡火車站。人來人往的大廳，有些人坐在椅子上等車等人，但會突然覺得身後毛毛癢癢的，回頭一看，是隻貓。拖著行李的旅客本來要往月臺走，看到這裡竟然有貓都

露出驚訝但喜悅的表情，停下來拍照時又要一直回頭看著行李，然後為了趕車又與貓匆匆道別。這樣的景象一直發生，整天整月也許永遠都會如此，這真是全世界最特別的車站了。

大老遠來一趟，幾個知名的景點總要去看看，例如聖索菲亞大教堂（Hagia sophia）。當時因為到處是恐怖攻擊，所以進去前要先接受荷槍實彈的警察搜身，氣氛緊張。到了裡面，原本應該是祭壇的地方，用鐵鍊圍了起來，觀光客只能從遠處觀看，裡面還站著保全，可是，一隻貓就這樣躺在裡面睡大頭覺，教堂的大理石地板一定很涼快。保全緊盯著看有沒有人會越線，但對貓完全無視，好像那也是古蹟的一部分。我本來只是要來觀光的，只好又拍起貓了。這情景就好像你在中正紀念堂看衛兵交接，或是在故宮裡看《翠玉白菜》時，一隻貓就自在的走來走去，沒人管。

更特別的是，我是在快要閉館時去的，時間一到，工作人員拉起門閂時發出了巨響與回音，貓咪竟然就站起身往外走，我想牠是每天按時上下班的，工作內容是讓我這種飛了幾千公里來找貓的人驚喜的吧！

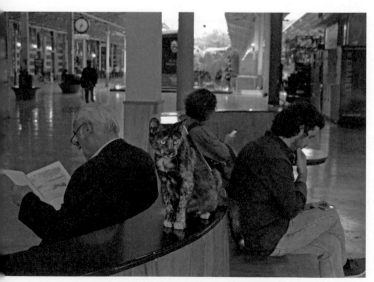

土耳其　伊斯坦堡　Istanbul, Turkey

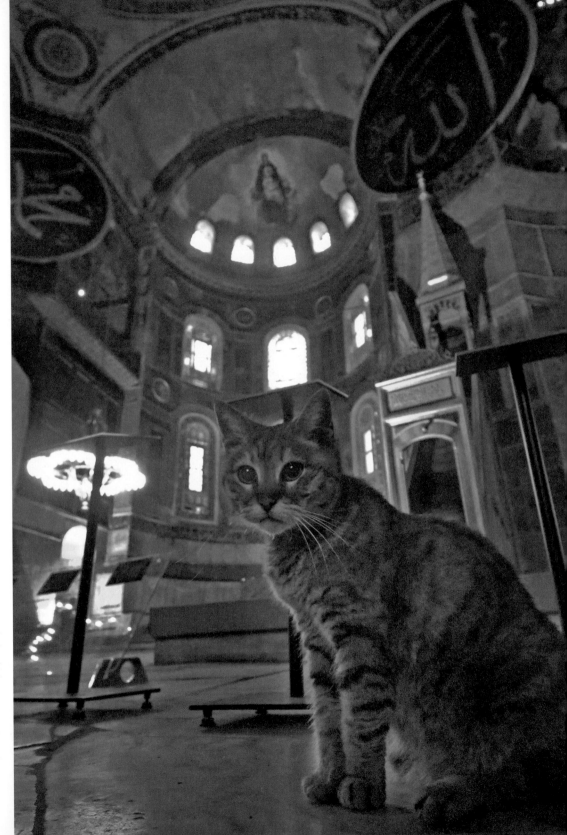

土耳其　伊斯坦堡　Istanbul, Turkey

<u>008</u>

Islamic Art
中東騙術

小時候看報紙社會版，常看到一種新聞，就是有多名中東籍男子去珠寶店，老闆看到石油大亨來了，趕緊拿出昂貴的商品出來，結果不知怎麼回事，珠寶都被偷天換日帶走了，或是收到一疊以為是鈔票的報紙，被耍得團團轉。然後就會有一個名詞出現，叫「中東騙術」。

後來在夜市看到土耳其冰淇淋，我想那應該也算是中東騙術的一種吧，雖然最後也是會吃到冰淇淋，但應該有一半的價錢是付給老闆的表演費。而且土耳其沒有那麼「中東」（土耳其儘管地理上屬於中東地區的一部分，但是他們自身認為屬於歐洲），所以騙術才沒有那麼騙就是了。等自己到了土耳其旅行，才發現「騙術」真的存在，而且還真的被我遇上兩次。

第一次是計程車司機。因為趕時間，在觀光景點搭上了排班的計程車，路程只有幾分鐘，下車時表上寫著四‧二五，我拿出五里拉（當時相當於新臺幣幾十元而已），剩的就當作小費吧，結果司機竟然說：四十二‧五里拉。看！這已經是搶劫而非騙術了吧，當我看不懂小數點嗎？如果他依照世界各地騙人計程車的「行規」，真的去繞遠路，或是在表上動手腳，那我也認了，但這樣直接開出十倍價，也太瞎了。最後扔給他二十里拉下車脫身。後來我發現他還會

土耳其　伊斯坦堡　Istanbul, Turkey　　　　　＊ 此為示意圖，非當事貓。

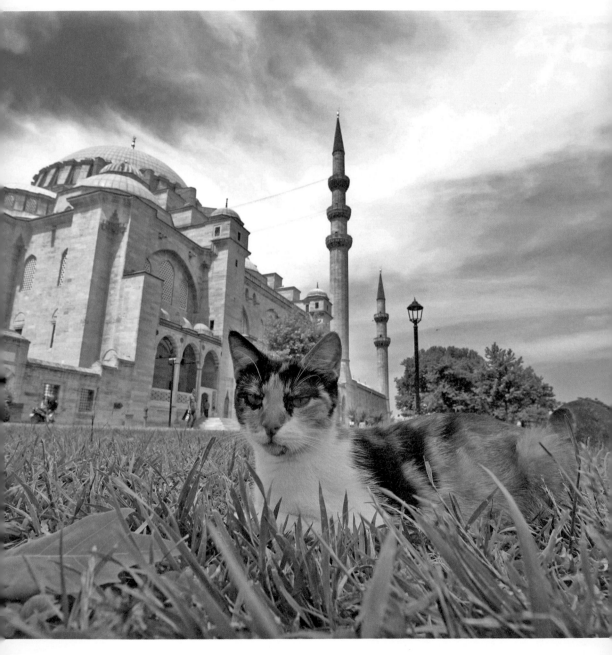

故意停在目的地的對面，以免你找到朋友當救兵。

第二次是擦鞋小弟弟。他背著辛苦討生活用的大木箱走在前面，突然一把大刷子掉了下來，但他似乎沒發現，我好心的提醒他說，重要的東西掉了，那可是吃飯的傢伙啊。小弟弟很感激的把他的道具擺出來，說為了感謝我要幫我擦鞋，我一直拒絕，而且我穿的是球鞋，是要怎麼擦呢。最後拗不過他，就還是把腳放上了檯子。他用刷子清了灰塵，就開始講他以前的苦難身世。擦完後其實根本沒有差別，我說了謝謝轉身要走，他立刻伸出手來要二十里拉，就我所知那就是擦鞋的行情價。我又火大了，這不是利用別人的善心嗎？但畢竟他還是擦了鞋，只好付錢了事。

為何我會這麼確定這是騙術呢？因為我是職業拍貓人啊，有貓的地點我一定會去很多次，會經過同樣的路。隔天過去時他真的又走在我前面，我就想，刷子應該快要掉下來了，最後果真如此，當然我也不會再提醒他了。他大概沒想到會再遇到同樣的人，也可能是我長得太平凡普通，無法認出來。

跟那些珠寶店比起來，我的損失微不足道，我想中東騙術應該是式微了。現在最厲害的騙術可是來自我的故鄉，臺灣電話詐騙啊！

009

Cat Teasing Specialist

撩妹與撩貓

在還沒有「撩妹」這個名詞，搭訕只能跟對方要電話的年代，有天我在月臺上等車，車來了，門打開之後，一個穿著短裙的年輕長腿美女，一下車就站到我身邊，突然拉住我的手臂，在我還沒弄清楚發生了什麼事之前，她就急忙的說車上有個男生一直跟她要電話，她不給，對方就一直纏著她，只好下車找救兵，而我就是那個救兵。我只好說，那妳就這樣站在我旁邊，他應該不敢追下車，等車開走就行了。就這樣，我當了十秒鐘的終極保鑣，她順利脫困，說了聲謝謝，轉身就要離開。

「那我可以跟妳要電話嗎？」我說。但其實這句話我並沒有真的說出口，只是一句心中的臺詞，因為我怕她無法體會這種周星馳式的幽默，或她信以為真，從此對男生徹底失望。

要電話這項技藝幾乎可以列為世界文化遺產了，現在只要拿出手機拍下一張模糊的照片，鄉民大概都可以神出她的所有的個人資料甚至祖宗三代。

撩妹絕非我的專長，至於撩貓，大家一定都以為我很厲害，其實我也不太行，因為拍照時，包包裡裝滿了器材，很難再裝進其他道具。而且萬一撩貓成功，貓真的一下子貼上來，甚

至爬上大腿，那就很麻煩了。家裡的貓爬上大腿是一種成就感，外面的小野貓這樣就不太好了，有種背叛家裡黃臉貓的感覺，而且當我們與貓的距離是零，那是沒有辦法拍照的，就像現在流行的，相隔一點五公尺是最完美的「攝交」距離。

但在土耳其，人人可撩貓，而且都是高手。伊斯坦堡大街上，許多店家門口就有貓，顧客與過客隨時可以蹲下來玩貓，貓也樂於被撩，完全不會躲開，當然還有最重要的道具──回教念珠。這與佛教的念珠很像，但尾端多了一節鬚鬚，還真的很像是逗貓棒，它的奧妙之處，在於許多穆斯林平常就帶在身上，就跟折凳一樣，算是藏於民間，隨手可得，可說是撩貓七種武器之首。

效果如何呢？那還真是像神蹟一般，只要搖一搖、晃一晃，貓咪就像著了魔似的爬上身，而且竟然還有另一隻在排隊等著被撩，真是讓人大開眼界。

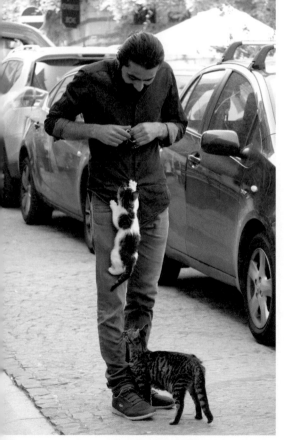

土耳其　伊斯坦堡　Istanbul, Turkey

010

拍照時別煩我

Mercedes-Cats

有些事就是要一個人做，而且不能講話，也不喜歡有人來打擾，例如釣魚、跑步、練琴等。對我來說，拍照也是，一群人呼朋引伴去拍照，還拍一樣的東西，對我來說總是有點怪。

但就算是一個人去，很多時候都在公共場合拍，人來人往，就是會有人想跟你聊兩句，全世界都一樣。

我覺得美國人是最愛跟陌生人講話的，就算只是幾秒鐘一、兩句也好。從在機場排隊過海關開始，保全人員就不斷的找人聊兩句，像是要化解無聊氣氛似的講一些玩笑話，可惜排在這邊的都是外國人，沒多少人懂得他的美式幽默。到景點參觀，要問路、問方向，回答你的人絕不會只說左邊或右邊，總會多兩句天氣真好、你今天好不好之類的。當然，如果亞洲面孔一個人走到紐約某些區，坐在路邊的黑人那一連串問候語是絕對不會少的。

但最讓我驚訝的是高速公路收費站，當時還是人工收費，就只是車子停下來付錢拿收據的短短一瞬間，收費員與駕駛就是會聊個一、兩句，而且還是那些無聊話，真心覺得是有這麼愛講話嗎？

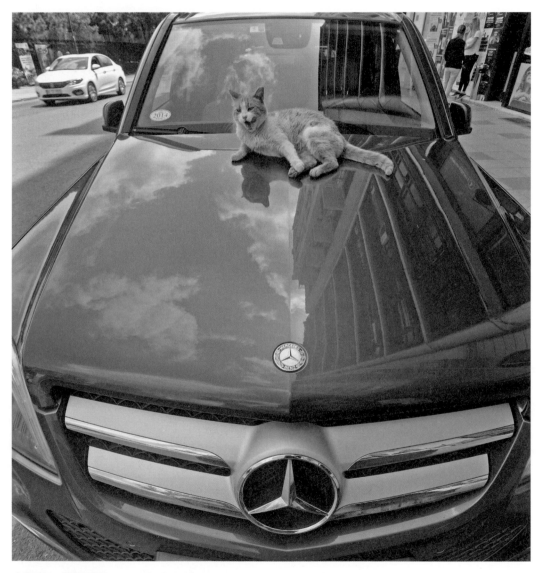

土耳其　伊斯坦堡　Istanbul, Turkey

拿著醒目的專業相機拍貓，被打擾的機會就更多了。在重視隱私的日本，曾在一家很有名的咖啡廳裡拍照，結果來問候的不是老闆也不是店員，而是另一個顧客，很凶的說他是跟外遇對象來的，見光死，覺得我剛才有拍到他們兩個，要求我將照片刪掉，以免日後有麻煩。我也不想帶給他麻煩，就直接秀出螢幕，拍的全部是店裡的貓，他才放心的回去繼續偷情。我心裡想說的是，我只拍貓公、貓母，不拍狗男、狗女。

遇過最好的被打擾的地方，應該是在伊斯坦堡。路邊看到一隻貓躺在汽車引擎蓋上，我當然停下腳步舉起相機，而且車子是深色的，反射出天空的雲彩，真美。拍到一半，一個像是外送小弟模樣的人停下腳步，站到了我旁邊，我的眼睛沒離開觀景窗，不想理他，心裡想著別來煩我快走開啦，不要又問我是哪國人、為何要拍貓。

結果他比了個後退的手勢，指了指車子，又用手指在空中畫了個圓形與三條線，我不懂他要做什麼，想說是不是旁邊有車要開走之類的，有危險，就聽他的話而後退了一步。啊，我看到了，懂了，他是在跟我說，這是臺賓士，要把車頭的標誌也拍進去才有意思啊。

我想這位應該也是個當過攝影師的高手吧。人家說攝影師賺錢最快的方法是把相機賣掉，所以他後來轉行做外送，也是非常合理的。

011

Not for Cats
貓咪不准用

如果你常到世界各地旅行，一定會覺得，臺灣最美的風景不是人，是廁所——公共廁所。

在土耳其伊斯坦堡，乾淨的廁所都是要付錢的，大約新臺幣十元，使用者付費沒錯，但我怎麼記得小時候臺灣要收錢的廁所只要一元，還送兩張衛生紙。

在紐約路上，想上廁所，依照臺灣經驗，找到一家麥當勞，廁所在二樓，結果上樓前被穿西裝的壯碩黑人擋下，非常有禮貌的說：「先生，我們廁所只提供給顧客使用。」沒辦法，只好買了一份大麥克套餐端在手上當成廁所入場券。

在巴黎，許多餐廳的廁所一樣只給顧客用，還上鎖，想用還要跟老闆拿鑰匙。路上雖有公廁，卻像電話亭一樣立在路中間，要投幣才會電動開門，像是高科技產品。看不懂法文的使用指示，我不敢用，怕光屁股坐在馬桶上時，門就開了……。

荷蘭機場的小便斗則是讓身高號稱一七〇公分高的我，必須墊腳才能勉強瞄準，欺負亞洲人就算了，但是這個國家難道沒有小個子與小朋友嗎？

美國的小便斗反而沒有特別高，但馬桶隔間的門，底下留的洞卻很高，大概到膝蓋的高

度，所以完全不用敲門，一眼就知有人在用，還看得到別人褪到腳踝的內褲，真尷尬。

唯一勝過臺灣的，大概就是日本了，我想大家應該都記得人生第一次被水柱沖屁屁，而且還是溫水的感覺。但比較驚訝的是，許多偏遠地區的公廁，竟然也有免治馬桶座，都不會被偷走嗎？

至於動物廁所，歐美很早就有了，在臺灣還是狗狗可以隨地大便的時代，他們的公園裡就都設有小沙坑。第一次看到時，想說這給小朋友玩沙也太小了吧，但其實那是給狗用的。但現在，外國人來臺灣應該也會驚訝不已，因為臺灣的狗早就超英趕美，在公園有專用的馬桶，還有馬桶蓋，上完可以沖水，而且我們的狗還看得懂繁體中文，老遠就看到標示牌，知道廁所在哪裡。也順便提醒貓，去旁邊玩沙吧，這是狗狗專用的。

許多看到這尊馬桶的人，也都有一樣問題，狗真的會蹲馬桶嗎？有禮貌的公狗會先掀開坐墊嗎？

其實答案就是，那個標示是給遛狗的人看的，這個馬桶就設在人用的廁所旁，管路相通，可以沖水，主人用衛生紙撿起狗大便後，丟入馬桶沖掉。省下了塑膠袋，不用帶回家，也讓公園的垃圾桶裡不會出現狗屎。

但還看不懂字的小朋友，會不會真的坐上去使用呢？因為這跟學校裡的小馬桶完全一樣，而且也沒有門啊……。

臺灣　臺北
Taipei, Taiwan

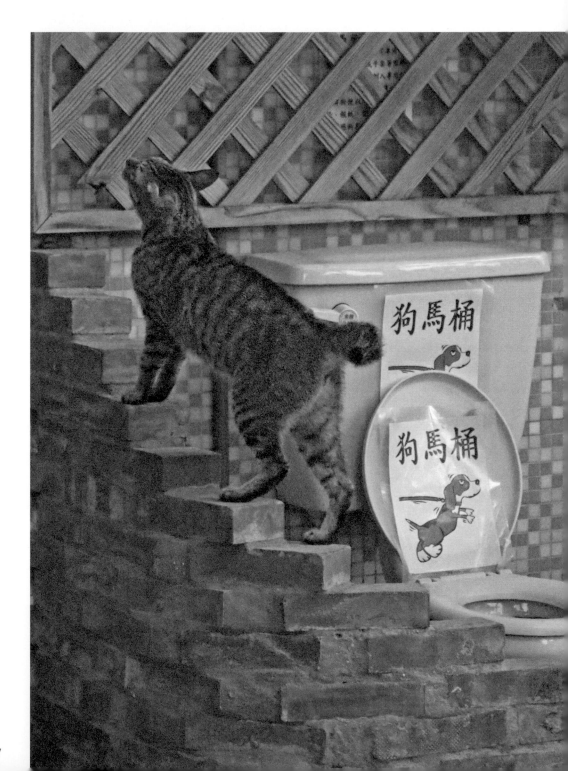

012

天婦羅貓島

The Early Cat Gets the Food

奧武島是沖繩的貓島。

第一次看到這幾個字，我就決定立刻訂機票準備出發了，畢竟距離這麼近，又因事不能出國太久，這樣的地方應該很適合，雖然我本來就不是很喜歡去因貓而有名的地方拍貓。

這算是個國外的小島，卻不難抵達，因為與沖繩本島之間已有橋相連，從那霸市區搭公車過去大約只要一小時。只要行程規劃得宜，搭早班飛機從臺灣出發，我預計下午三點左右就可以看到第一隻貓了。

拖著行李下公車走過橋，一到島上還沒看到貓，眼前的景象實在有點讓人驚訝。

首先是嗅覺。原本預期的「海潮的香氣」並沒有出現，聞到的是油煙味，那與麥當勞薯條或臺灣香雞排是不同的，而是日本料理店的味道，因為橋頭的第一間屋子就是炸天婦羅店，看起來就是名店，顧客大排長龍，門口停滿了車子。

再來是聽覺。所有排隊的人講的都是中文或廣東話，大家竟然都熟門熟路的坐了飛機又租了車子，然後開到這天涯海角來排隊啊。

沖繩　奧武島　Ojima Island, Okinawa

最後是視覺。這裡貓是不少，但每隻貓都被好幾個觀光客圍著，餵食剛剛買來的天婦羅，正當我在想著要從何拍起時，竟然又停下來一輛遊覽車，導遊還帶領著幾十個人，一起走到貓聚集最多的涼亭去玩貓。

雖然拍照有點麻煩，但我想這裡的貓應該是過得很好的，或許有些人覺得貓不應該被亂餵或是吃人類的食物，但畢竟天婦羅有許多材料都是魚、蝦、花枝等海鮮，每隻貓也都吃得胖嘟嘟。

有趣的是，只要天婦羅店一打烊，這裡好像就變成另一個世界，氣味、聲音與車子都消失了，安靜得像是無人島，我終於可以走近到店門口去看一看，白天一直被餵食的貓竟然直接站在門口櫃檯上，是沒吃夠嗎？還是要睡在這裡，明天一早當第一個排隊的貓呢？對貓來說，這吸引力像是在排新上市的哀鳳吧。

013

胡不歸

Who's She, the Cat's Mother?

讀大學時，一位攝影老師與我們聊旅遊經歷，說他有次在日本旅行，原本的行程即將結束，就在車站要搭車去機場前，看到牆上了貼了一張海報，沒有什麼宣傳字眼，就是很吸引人的照片與壓在圖上的地名。他一看到就被深深吸引，當下決定更改行程，立刻出發前往海報上的地方。

當年的大學生很少出國，男生還要被管制，因為怕你人跑了不回來當兵。我們聽了羨慕不已，覺得這真是太隨興浪漫了。（現在的學生應該會說，也太屌了吧！）

這讓我得到兩個啟發。第一是，一個人旅行真好，所有行程都可以自己決定。第二是，認真把一張照片拍好很重要，不要小看影像的力量啊。

會到沖繩的久高島，應該也算是這樣的衝動吧。原本只是去那個因貓聞名的奧武島，但看到一張久高島的照片，裡面有貓，立刻就決定改變行程。從地圖上看，兩個島距離不遠，但之間並沒有交通船，必須回到那霸、隔天一早搭班次很少的公車到碼頭，再坐船過去，這其實會耗掉一天的時間，而且島上沒有任何民宿，為了趕上回程公車，只能待上兩、三個小時。

終於到了島上，卻有點失望，逛了好幾圈，幾乎看不到貓，覺得浪費了一天的時間與交通費，就在想要放棄、回到碼頭邊的小店喝飲料等回程船班時，突然一位阿婆現身了，我有點不敢相信自己的眼睛啊，她從頭到腳都是傳統服裝打扮，更厲害的是，手上竟然還拿著一包貓飼料，沿路走著，原本不知躲在哪裡的貓全都現身了，突然多了好幾十隻貓，這是觀光局特地安排給我的臨時演員嗎？

我立刻決定留下來，搭晚一點的船回本島。至於沒趕上最後一班公車怎麼辦？那就繼續再改行程啊！

沖繩　久高島　Kudaka Island, Okinawa

014

You Look Familiar

同學，你好面熟啊！

幾年前到吳哥窟旅遊，因為是跟團，所以就被導遊帶到一些擠滿觀光客的景點，塔普倫寺（Ta Prohm）是其中最知名的。一進去就看到一個非常可愛的小女孩倚靠在殘舊的石柱旁，她會跟觀光客要零錢與糖果，但臉上始終帶著天真的笑容。對手上拿著相機的人來說，這真是很美的畫面，怎能不拍呢。

從觀景窗看出去，我越覺得這個場景好熟悉啊，好像在哪看過。拿出包包裡的旅遊指南，啊！裡面也有一張幾乎相同的照片，女孩也是同一人，書是一年多前出版的，所以她每天都坐在這裡嗎？

又過了好幾年，我讀著一本作家的旅遊散文集，其中一篇關於吳哥窟的，裡面竟然也有這位女孩的照片，文章寫著，他把這張得意作品裱框放在客廳，但後來發現，朋友的旅遊部落格裡，竟然也出現了一樣的照片。所以，這個女孩到底出現在多少人的相簿裡呢？

幾年之後，我去了東京近郊的江之島。你以為我要說又拍到那個女孩嗎？別鬧了，那是絕對不可能的事。

日本　江之島　Enoshima, Japan

江之島是東京附近的著名旅遊勝地，附近還有鎌倉、湘南海岸、灌籃高手海邊平交道等景點，旅遊書都會介紹。我是為了島上的貓而去的，雖然數量沒有想像中多，但因為當地店家與觀光客照顧有加，每隻都吃得肥肥的。

拍了一堆貓照片回來後，為了喚起某些記憶與整理資料，又把之前買的旅遊書拿起來翻了翻，咦，書裡怎麼有我拍的照片，被盜用了嗎？不可能啊，書一定是在我去之前就出版的。這相差好幾年、不同人所拍的照片，幾乎一模一樣，真是太不可思議了。結論就是，這些年來貓都待在同樣的位置，都在打瞌睡，都同樣露出小舌頭，都是同樣的呆臉。所以，這隻貓到底出現在多少人的相簿裡呢？

對女生來說，「撞衫」很尷尬，對創作者來說，「撞創意」很丟臉，對我來說，卻還要擔心「撞貓」這件事。但這只是我的想法，貓也許自己覺得，這就是我們的貓生日常，這樣有很難嗎？有很奇怪嗎？

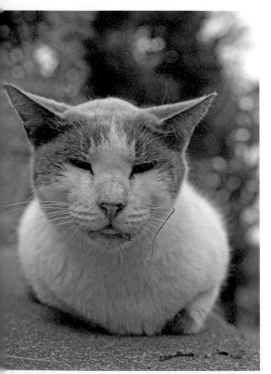

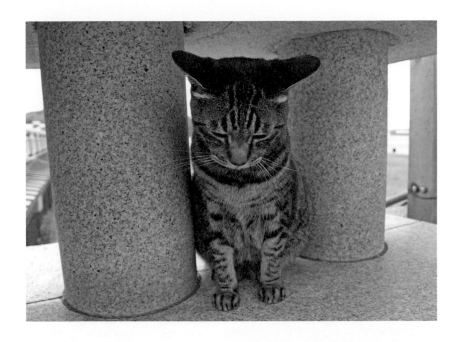

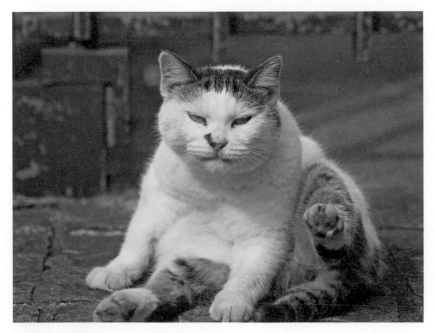

日本　江之島　Enoshima, Japan

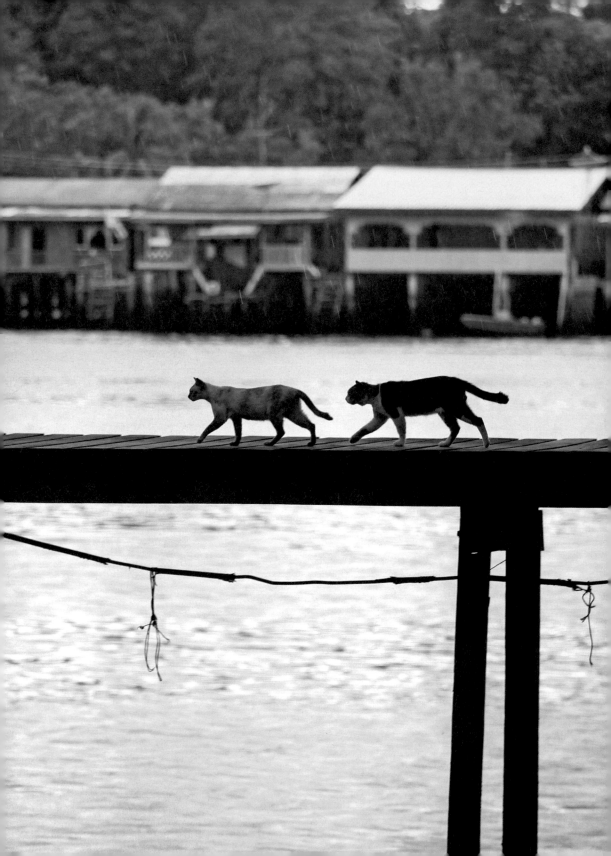

CHAPTER

2

有貓的日子，
才叫生活

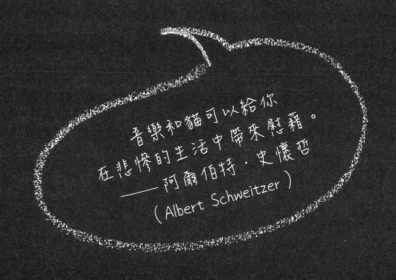

音樂和貓可以給你
在悲慘的生活中帶來慰藉。
——阿爾伯特・史懷哲
（Albert Schweitzer）

015

燈光美，氣氛佳

Sun Rise, Sun Set

從十六世紀開始，亞洲地區的海上航運逐漸頻繁，一艘葡萄牙船在經過臺灣附近海面時，發現臺灣島上高山峻嶺，林木蓊綠，甚為美麗，於是高呼：「Ilha Formosa!」

這句話，即「美麗之島」的意思。

從二十一世紀開始，亞洲人到世界各地自助旅行的次數逐漸頻繁，一位福爾摩沙攝影師在經過葡萄牙海岸時，發現海邊夕陽無限好，貓咪也不少，甚為美麗，於是高呼：「五告水ㄟ海邊啦！」

這句話，即「美麗海岸」的意思。

＊以上文字，部分抄自奇摩知識與維基百科，另一部分一個世紀後也可能會被列入奇摩知識與維基百科。

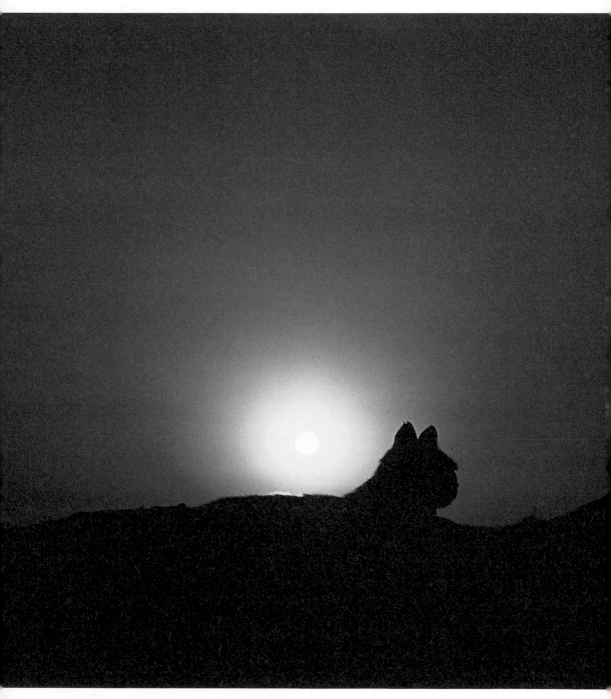

葡萄牙　卡斯凱什　Cascais, Portugal

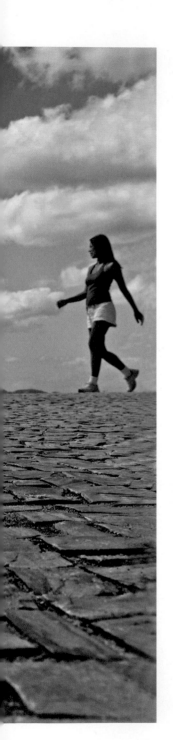

016

Catwalk

天天天藍

全世界最藍的天空在哪裡？

答案是巴西的里約。

這不是里約人為了吸引觀光客而自己瞎說的，一個英國旅遊網站找人花了七十二天造訪世界各國旅遊勝地，用光譜儀測量光線後將數據交給實驗室分析，里約獲得第一。

有趣的是，前七名竟然都在南半球，包括了澳洲、紐西蘭與南非等地。北半球大概都市與工廠太多了，天空總是灰濛濛的。

美麗的藍天下，不但人看起來有朝氣，連貓都精神奕奕，走路有風。

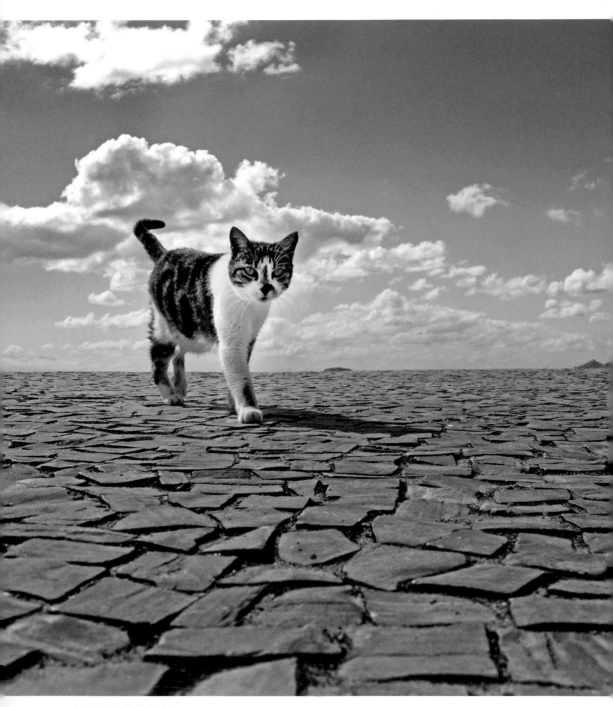

巴西　里約熱內盧　Rio de Janeiro, Brazil

017

雨中漫步

Walking in the Rain

在紐約，從曼哈頓要坐船去自由女神像，上船前下起大雨，除了我以外，每個老外都買了一把傘。回程時雨幾乎停了，下船時大家都把傘留在船上不要了，我趕緊撿了一把以備不時之需，結果開合了兩次就解體了。原來在這裡因為很少下雨，所以雨傘只是應急之用，雨停了就扔了，反正那種傘用過就壞了。

這是我第一次見識到，有錢的美國大爺是怎樣浪費物資的。

五年後，我到上海出差時遇上大雨，同行的人趕緊到大賣場買了幾把雨傘，結果也是開合沒幾次就壞了。中國製造的雨傘都是一次性的用品嗎？大家就開玩笑說，在人口這麼多的地方，如果大家用一次雨傘就丟，那以後只要中國下一場雨，全世界的鋼材就會因為缺貨而價格高漲。

許多拍照的人視下雨為畏途，因為光線不好，色溫怪異，還會把相機弄壞。到了風景美麗的地方遇上下雨，更讓許多人心情不好。但我喜歡找一個可以暫時躲雨的屋簷，靜靜看著同樣的事物在雨中有何不同。

能夠在有著全世界
最藍天空的巴西，遇上
下雨也算是走運了，至
少我發現，有些貓也不
是那麼怕水；反倒像是
第一次穿上雨鞋的小朋
友，故意要往積水的地
方走。

巴西　里約熱內盧　Rio de Janeiro, Brazil

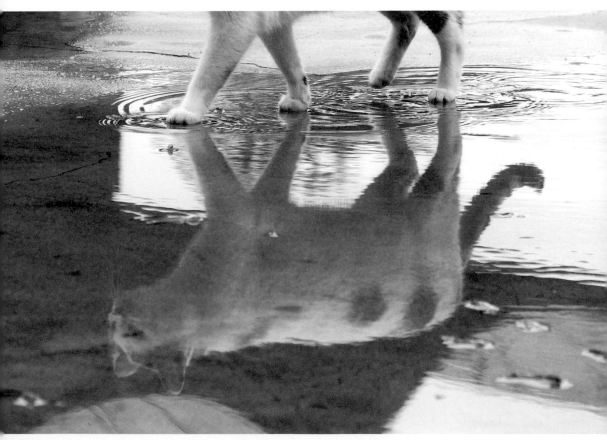

018

大通鋪

The Dorm Bed

中南美洲之行花了三十天，去了七個國家，能不能遇見貓不敢奢望，沒遇到搶匪就算很不錯了。

最後一站到了巴西里約，想說放棄吧，就當作是來觀光的。沒想到還沒開始計畫要去哪裡前，就在大馬路邊的公園裡看到了前所未有的景象——十隻貓睡在一張椅子上，更可怕的是，沒睡在椅子上，在旁邊走來走去的還有一堆。

當面前突然出現好幾十隻花色各異的米克斯時，就像飽經饑荒的難民突然走進海霸王吃自助餐，真不知該從哪一樣開始下手。

這裡幾乎成了貓咪主題公園，許多原本給人用的設施都被貓給霸占了，而且這些貓對人與狗毫無戒心。有人故意擠上椅子和牠們坐在一起，牠們沒反應，繼續睡；有遛狗的人故意把小狗抱起來靠近貓，牠們繼續睡，沒反應。

巴西　里約熱內盧　Rio de Janeiro, Brazil

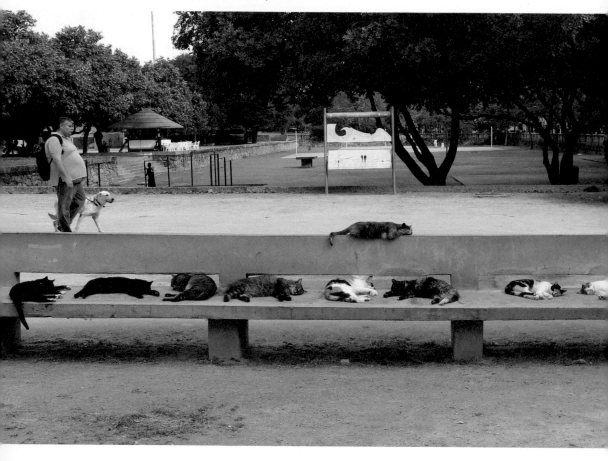

唯一有反應的時候
是看見餵貓的人慢慢走
來。你看過餵貓是用推
車載著一包五十公斤的
貓飼料去發放的嗎？這
跟動物園餵老虎差不了
多少。

　　貓咪淹腳目，走路
小心不要踩到貓。

019

上下鋪

The Bunk Bed

里約的海灘很值得一看，至少比起那座展開雙手的耶穌像來得有趣。

因為會去看耶穌像的都是外國觀光客，海灘上則都是當地人，到那裡逛一圈，比較能體會當地人的生活。海灘旁也住了不少貓，能夠住在這全世界最美麗的海景城市，這些貓兒也算是好命了。

唯一的缺點是，當大家都扒光了衣服吸收太陽能時，貓兒卻必須穿著毛衣躲在陰影下。

在出發之前，每個知道我要去里約海灘的人都說，那裡治安很差，持槍搶劫的很多，最好不要戴手錶、戒指、項鍊，不要帶包包、護照、現金。

這就是這邊每個人都只穿一條短褲就上街的原因嗎？

尋貓路上，一位餵貓的老太太告訴我每一隻貓的名字——名字當然是她自己取的，因為另外一位餵貓的人又會有另一套名字。反正對我來說，每一隻都叫「小貓咪！」。她還鉅細靡遺的把每一隻貓的確切位置都幫我標示在地圖上，然後還說如果某某貓不在這個地方，那牠一定是跑到另外一個地方。等我搞清楚地圖上的每個標示，迫不及待要出發時，老太太才說，千萬

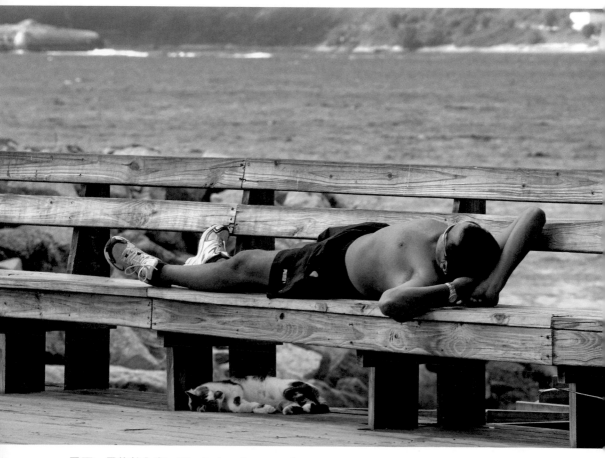

巴西 里約熱內盧 Rio de Janeiro, Brazil

不要帶相機，會被搶。

問題是，如果連相

機都不帶，那我飛了

三十多個小時來這裡幹

嘛呢？

020

性感絲襪

Puss in Pantyhose

曾有人說，生為男人，就該活在巴西，因為巴西的男女比例是一：七，女人比男人多很多，而且都熱情如火。里約的海灘綿延好幾公里，全都躺著穿比基尼的美女，看都看不完。

事實是，總人口數女生是比男生多，但差距沒那麼大，大約只是九十五：一百而已，而且女性本來就比男性長壽，所以多出來的大概都是八十歲以上的曾祖母。至於海灘，很不巧的我是在暑假時去的──臺灣的暑假，在南半球的巴西此時正值冬天，沙灘上的比基尼女郎比墾丁還少。所以還是找性感的貓比較實在。

乳牛貓除了臉之外，身體的斑點也常被大做文章，例如穿靴子的、穿白襪子的、戴白手套的、骨折打石膏的、踏雪尋梅與烏雲蓋雪等。在里約，又被我找到一隻穿性感絲襪的，如果講究一點，你要說牠穿內搭褲也行。

既然精心打扮，還有人從遙遠的臺灣來拍照，當然要站起來秀一下！

巴西 里約熱內盧 Rio de Janeiro, Brazil

楚河漢界

GENEration Gap

原本以為中美洲會很熱，帶了短褲與排汗衣，沒想到一抵達哥斯大黎加就要把外套拿出來。哥國首都聖荷西雖然靠近赤道，理應終年皆為酷熱的夏天，但因為是位在海拔一千多公尺的高原上，所以反而變成終年皆為春天的涼爽氣候，平均溫度為攝氏二十度。

如果你曾經自行沖洗黑白底片，那你一定能體會，住在一個均溫二十度的地方是多麼幸福的事。許多華人也因這樣美好的氣候而移民來此，家裡連電風扇都不需要，更別說冷氣了。

走在哥斯大黎加的山林間非常舒適，這裡面積約臺灣的一・五倍大，人口卻只有約五百萬人，到處都是受保護的原始森林，山上到處可見廣大的牧場，難怪會被稱為中美洲的瑞士。另外更重要的是，這裡的咖啡也很有名，因為是種植在熱帶高海拔的火山地區，所以品質可稱為是世界最好的咖啡豆之一。

回到臺灣，每次在暗房裡與水溫搏鬥時，我總想像著有永遠固定二十度的水溫，簡簡單單就能沖出完美乾淨的底片，然後在等待乾燥的同時，煮一杯哥斯大黎加咖啡⋯⋯

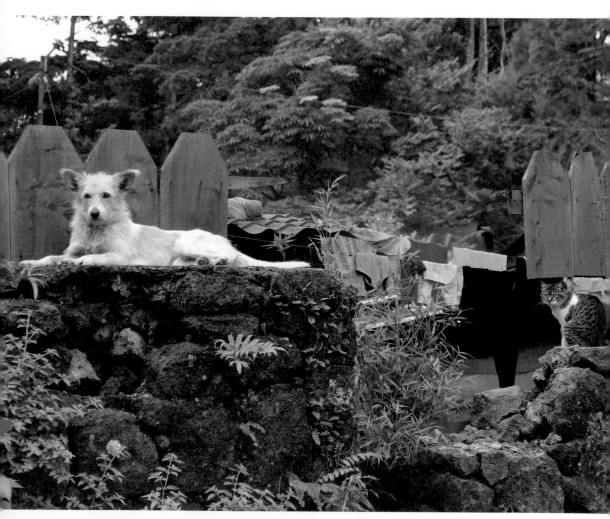

哥斯大黎加　聖荷西　San José, Costa Rica

022

Ouch!

當頭棒喝

你以為到香港只能去購物中心、海洋世界和迪士尼樂園嗎？到了南丫島，你會發現原來不是所有香港人都住在鴿子籠大樓裡的，這裡的人口密度低得讓人無法相信，這裡也是香港的一部分。

南丫島上的貓幾乎沒有天敵吧，在這個沒有汽機車的地方，貓兒在路上可以橫著走，海邊、圖書館、山坡上與草叢裡，到處都可看到貓跡。再來就是不愁吃喝吧，海鮮餐廳的廚房邊、海邊的漁家都可以找到食物，再加上香港人特別愛護動物，不僅每天帶著貓餅乾餵食，還幫每隻貓取名字，這裡可真是流浪貓的海角一樂園。

貓咪唯一需要煩惱的，大概就只有起床打哈欠會撞到頭吧。

每次看到貓張大了嘴打哈欠，就很想把手指頭伸進去。因為有人告訴我說，貓嘴巴合起來時，若突然碰到東西會嚇一大跳。

外面的貓我沒膽試，家裡的貓試過，一點都不好玩，因為很痛！

香港　南丫島　Lamma Island, Hong Kong

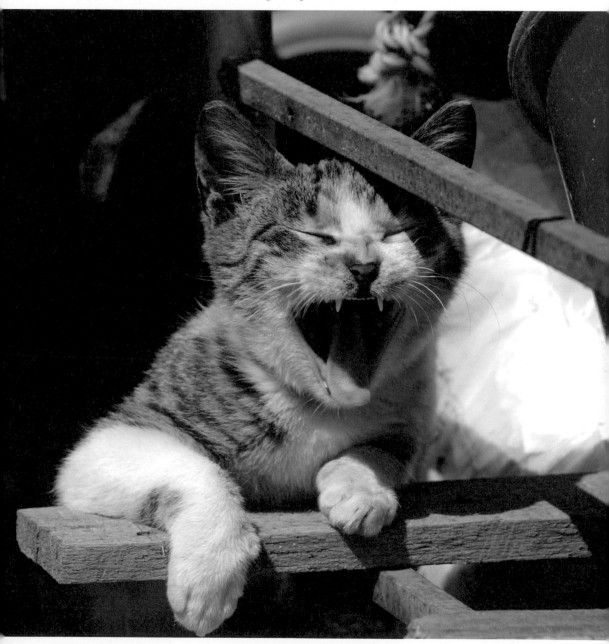

023

Give me Four!

一拍即合

只要經過香港，我都會到南Y島來看看。在這樣的環境下，有些貓一、兩年之後越吃越肥，日子過得真是不錯。每次都想著，要是哪天我必須到香港工作定居，我也要住在南Y島，便宜的房租，沒有吵死人的摩托車，還能每天坐船去上班；更重要的是有很多貓啊！

這裡的貓還有一個特色，就是幾乎都會有一邊耳朵被剪去一角，因為以前臺灣幫野貓結紮還不普遍，所以第一次到南Y島時覺得很怪，難道這些貓小時候都被狗咬掉一塊耳朵嗎？但也咬得太整齊了吧。

後來才了解，這是當地動物保護團體為已結紮的貓所做的記號，免得有貓咪倒楣的被抓去動兩次手術。近來在臺灣街上偶爾也會看到耳朵被剪去一角的貓，也是同樣的情況。

不過，每個國家的剪耳方式不甚相同，臺灣與香港都是直接剪去一耳尖，講究一點的甚至還有男左女右的分別。我在巴西看到的則是從側面剪下一個小角，很像坐火車時的剪票機剪的，只是形狀變成圓形。

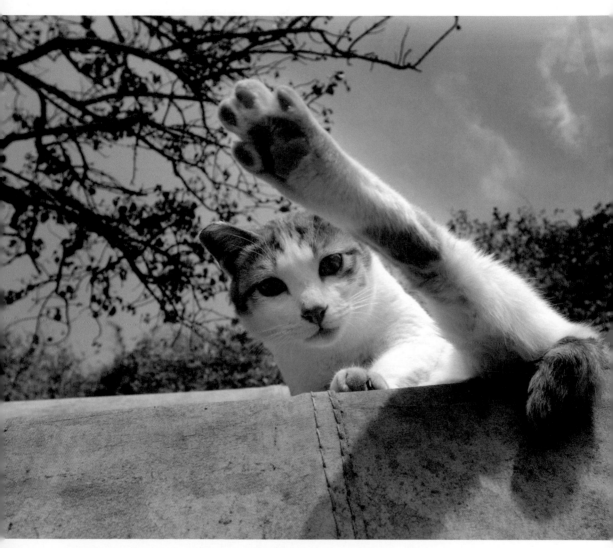

香港 南丫島 Lamma Island, Hong Kong

024

All Cats Love Fish But Fear to Wet Their Paws

貓奴捕魚去，為什麼還不回家

照道理來說，某種動物最喜歡吃的食物，應該也是自己可以找得到或獵捕到的。

例如，熊喜歡吃蜂蜜，牠就會自己爬樹找蜂窩；白鷺鷥喜歡吃蚯蚓，牠們就會站在牛背上，等草被連根拔起後，蚯蚓就跟著出現了。

那為什麼貓最喜歡吃的是魚，卻無法自己抓魚吃？

常見的景象是，一堆貓聚集在港口邊，等待漁夫捕魚回來。

南丫島上的貓就是如此，不過這個漁港早已呈現半荒廢狀態，我也沒看過老漁夫真的出海去，反而常看到他拎著一大包貓飼料在餵貓。

但是貓卻仍有站在岸邊的習慣，也許這樣一來，牠們會覺得貓餅乾吃起來比較新鮮、比較有海味吧；就像我們跑去漁港，沒吃活海鮮，卻買了一堆魚鬆、魚乾、魚罐頭一樣。

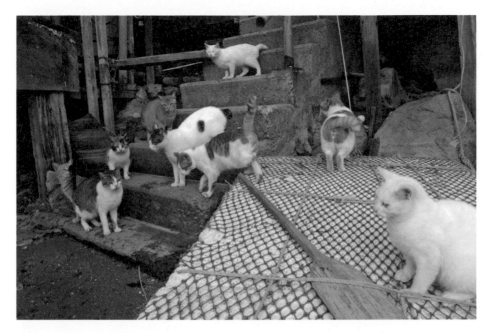

香港　南丫島　Lamma Island, Hong Kong

土樓土貓

A Cat by Any Other Name

到了福建，當然要去看土樓。重點是，聽說土樓裡有貓。因為老房子老鼠不少，所以土樓居民會養貓貓抓老鼠。

土樓區在深山裡，離廈門市要三個多小時車程，而且當地住宿不是很方便，所以要當天來回；再加上要配合來回車班，實際能待在那裡的時間只有三個小時。但只要有貓，當然要去啊，遇到幾隻都好。

看過介紹土樓的書都說，土樓有圓的、方的、橢圓的，有大、有小、有高、有矮。但我把幾個著名的土樓都看了，發現分成兩種比較實際：人很多與人很少的。

有綽號的那些，如「四菜一湯」、「東倒西歪」、「土樓王」之類的，都是人山人海，遊客多，攤販也多；這兩個因素加起來等於沒有貓。

另一種是沒人參觀，裡面的住戶也大都搬走了（土樓的房間沒廁所、沒隱私、沒冷氣，空間狹小，年輕人很少願意住），只剩一、兩位老人守著，所以，也沒有貓。而且我在許多土樓都看到不少老鼠，那肯定是沒貓了。

中國　南靖　Nanjing County, China

到了最後，離最後一班車開車時間剩下半小時，我找到一間幾乎沒人住的土樓，裡面只有兩、三位看起來有八十歲的老人在打瞌睡，我問了其中一位，這裡有貓嗎？沒想到她說有一隻，但不知道躲到哪去了。看我很想要見到她的貓，她就乾脆叫貓的名字，看牠會不會出現。

「貓啊！貓啊！貓啊！」

三聲之後，果然真的有一隻虎斑貓小跑步從外面進來，然後一直繞著老人的腿轉來轉去。

原來這隻貓的名字就叫「貓啊」。

026

沒有條碼的貓

An Old Cat Will Learn No New Tricks

便利商店會再如何進化，我無法預測，但我慶幸自己經歷過雜貨店的年代。

印象最深的是，雜貨店的冰箱沒有透明玻璃，其實就跟家裡的冰箱是一樣的，買汽水時，冰的比不冰的還要貴個幾元。那也是個食物包裝上不會寫保存期限的年代，架子上的東西放到褪色了、沾滿了灰塵仍然繼續賣，買到壞掉的東西是你活該。

突然某一天，從一種叫青年商店的東西開始，思樂冰與可以自己裝冰塊的汽水機接著出現，然後某位董事總喜歡在公開場合說，我們企業除了棺材以外，什麼都賣。

上海雖然也已經被各種便利商店入侵，但小巷子裡卻還有不少雜貨店。

這家叫自力的老掉牙的雜貨店養著老白貓當門面，貓坐在櫃檯能不能招財不得而知，但吸引目光的能力絕對一流。老闆說，這隻貓十多歲了，趴在玻璃窗後看著人來人往也十幾年了。附近的居民說，原本是住在市中心的上海人，不久後就要被迫搬到郊區。雖然住家變新了，卻也因此成了鄉下人。

雜貨店位在外灘附近，依照周邊的拆房改建速度，這裡大概也撐不了多久了。

中國　上海　Shanghai, China

自力雜貨店不知能自立到何時，就算沒被拆，也抵不過越來越多的便利商店。

老白貓肯定是打不贏條碼貓吧！

027

鋼管女郎

The Pole Dancer

在臺灣，大家都知道貓要吃貓食，不適合吃人類的食物；逗貓要用逗貓棒，而且不同設計的逗貓棒效果也不一樣，用的人的手勢與靈活度也會影響貓的心情；項圈有貓專用的，不能用狗的；冬天太冷要電毯，夏天太熱要磁磚⋯⋯甚至連貓碗、貓沙發、貓床、貓嬰兒車、貓音樂都有。

當一個國家剛開始認真對待寵物時，通常都會先拿人使用的東西給貓狗用。當時的上海，這些高檔豪華專用配備還不是隨處可買，但有些人又希望能養貓，或者更精確一點說，把原本街上的貓變成自己的貓，那身邊有什麼就隨手拿起來用吧。

對走過兩萬五千里長征的大嬸來說，逗貓棒這種細細的、還掛著羽毛的西方玩意兒實在太娘了，用晒衣竹竿來逗貓才是王道。貓兒不但玩得開心，一時興起還能來段鋼管舞。萬一突然有狗狗或壞人來欺負貓，大嬸就能將這種逗貓棒瞬間變為齊眉棍，成為藏於民家的武器。

中國　上海　Shanghai, China

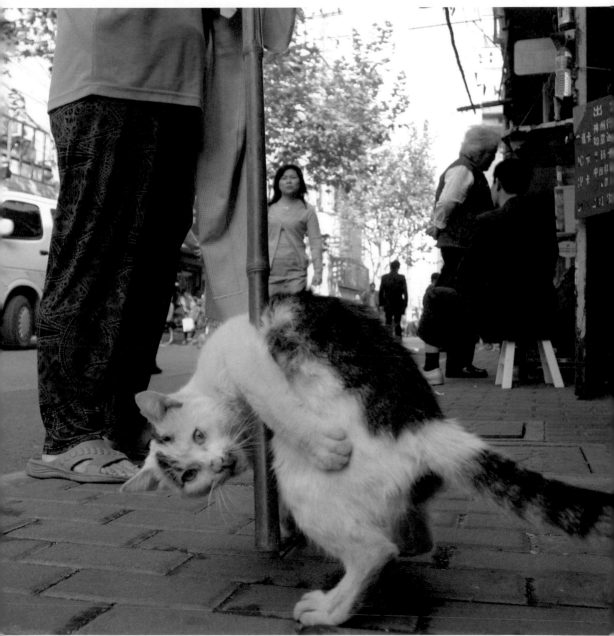

Curiosity Stinks the Cat

好奇臭死一隻貓

看過一個電視旅遊節目介紹上海弄堂：這裡的某間樓房本來一戶人家，但後來因為共產制度的關係，一棟樓要擠進五戶，可是浴室只有一個，所以裡面要裝五個電燈與五個開關，然後接到五個不同的電表，誰進浴室就要開自己家的燈，這樣各家的電費才算得清楚。

那水費該怎麼分攤，以及偷開別人家的燈怎麼辦？節目裡就沒說了。走進弄堂裡，你就知道電視裡說的情況並不奇怪，而上海市的常住人口有兩千多萬也不算誇張。

穿梭於老上海曲折的巷弄裡，午後的陽光除了可以晒衣服之外，發現許多小貓也蹲在路邊享受溫暖；陪伴牠們的，還有夜壺。許多老房子裡面是沒有廁所的，半夜要尿尿，只好拿出床底下的金屬印花囍字精緻小馬桶。其實我也愛上了它，離開上海時，把它帶了回來。

我指的是夜壺，不是貓。而且我是買一個新的，不是偷拿別人的。

中國　上海　Shanghai, China

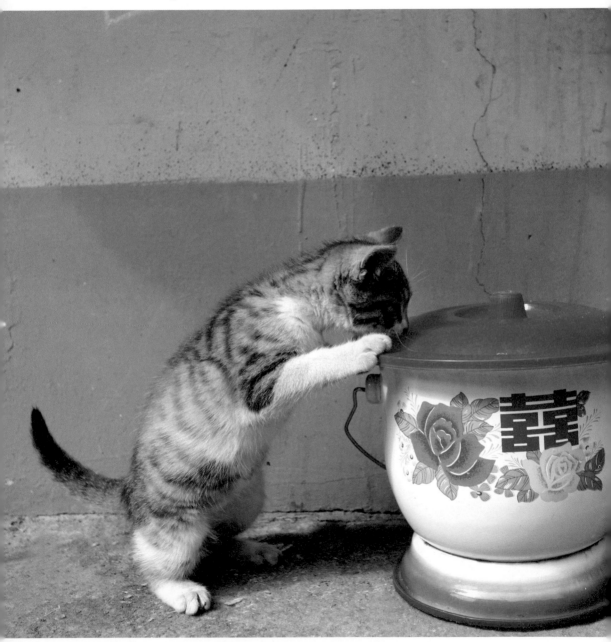

029

發呆亭

A Gazebo for Cats

在泰國期間，別人逢廟就拜，我是逢廟就喵，一進去就學貓喵喵叫，看貓會不會跑出來。

從曼谷到清邁，我至少去了三十間廟，但廟的名字卻都不記得，因為泰文實在太難辨認了，聽了別人唸名字，自己也唸不出來，所以要我下次再去，我也不知道能不能找到那些有貓的廟。唯一記得名字的是四面佛，但那裡永遠人山人海，不會有貓。

比較有規模的廟，除了廟宇本身之外，一直往裡面走，還會有僧侶住的區域以及墓園，這些地方都是對外開放的，可以自由進出，當然人家和尚睡覺的房間就不要亂闖了。

以上地點大都可以發現貓蹤，泰國人對貓幾乎是來者不拒，有貓的地方通常不會只有一隻，都是一大群。在廟裡面雖然吃素，但他們餵貓卻是用魚或貓飼料，要讓貓吃素，應該不可能吧。

貓在廟裡面可以來去自如，難道不怕貓兒們爬到佛像身上？觀察了許多天，這樣的情況還真的沒看過。有發呆亭可以窩著，誰還想到別的地方去呢？

030

Karma Kats
貓咪陀佛

在臺灣時，曾經在一間廟前看到一位比丘尼在餵貓。聊了一下，發現她非常喜歡貓，卻無奈的說，過幾天必須將貓送走，因為住持說不可以養寵物。我對佛教的戒律不是很了解，不知道養寵物與修行是否有關係，但如果真的要在寺廟裡養貓，即使是用乾飼料餵貓，裡面還是有葷食的成分。那麼如果有貓願意吃素，是不是就可以在廟裡住下來呢？

在泰國清邁的廟裡，好像就沒這樣的問題，因為幾乎每間廟都有貓，而且每位和尚沒事就抓隻貓來玩玩，到了吃飯的時間，甚至會在廚房裡煮魚，切碎後拌在飯裡餵貓。泰國的

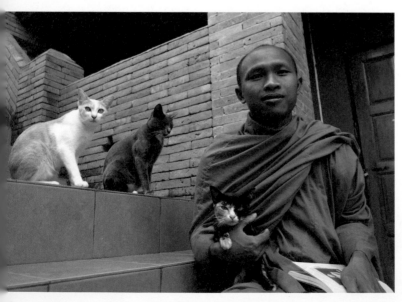

泰國　清邁　Chiang Mai, Thailand

泰國　清邁　Chiang Mai, Thailand

男性一生都會有一段時間出家當和尚，任何年齡皆可，時間長短也自行選擇，隨時可還俗，所以許多規定反而沒有想像中嚴格。

但在公車上要讓座給和尚這件事的確不假，我就真的在一輛擁擠的公車上被司機叫起來過，因為我剛好坐在前門旁邊的位子，如果車上有出家人的話，那絕對是他們的保留席。

031

Well Fed, Well Bred

吃飯皇帝大

泰國的廟有一個特別的地方：在廟後面的圍牆上，都會挖一整排洞穴放骨灰，就像是靈骨塔一般；有些廟就在市中心，廟的圍牆外就是住家，情況也是一樣。

有趣的是，泰國人不但不忌諱，連餵貓人也不在意，直接把飯倒在「靈骨塔」上面，結果就成了貓咪在死人骨頭上排排站吃飯飯的可愛景象。後來發現，這樣把貓食放在人家頭頂上是有原因的，因為廟裡通常也有養狗，讓貓在高處吃

飯可以避免狗來搶食。

　　之後逛到了一間學校，又看到更驚人的景象，餵貓的阿婆竟然把飯直接放在學生餐廳的桌子上，雖然當時不是學生的用餐時間，但是讓貓直接上桌還是很誇張，而且學校的學生與老師也都不以為意。這和在臺灣街上餵貓會被人罵的情況相比，真是天壤之別。

　　而街貓在吃飯時通常都有自己的「行規」，就是當貓老大可以先吃，再依輩分高低輪流分食。仔細觀察，先吃的貓老大幾乎都是資深公貓，頭很大，身上有許多打架造成的傷口，如果連人類都分辨得出誰才是貓老大，貓兒們自然能感受到別隻貓的凶惡眼神與殺氣。

泰國　曼谷　Bangkok, Thailand

但在泰國的貓好像就不是這樣。

如果是在臺灣，餵貓人看到有這麼多隻，一定會多準備幾個碗，免得一邊吃，一邊打架，但泰國的這一群卻很和平的共用一個碗，甚至連旁邊的大狗都來參一腳。大同世界真的這麼快就來了嗎？

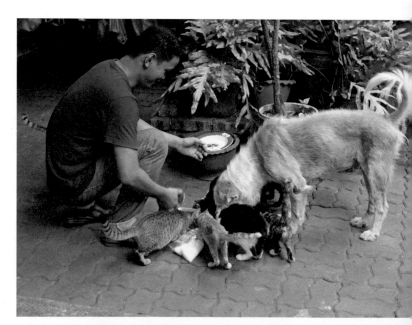

泰國　曼谷　Bangkok, Thailand

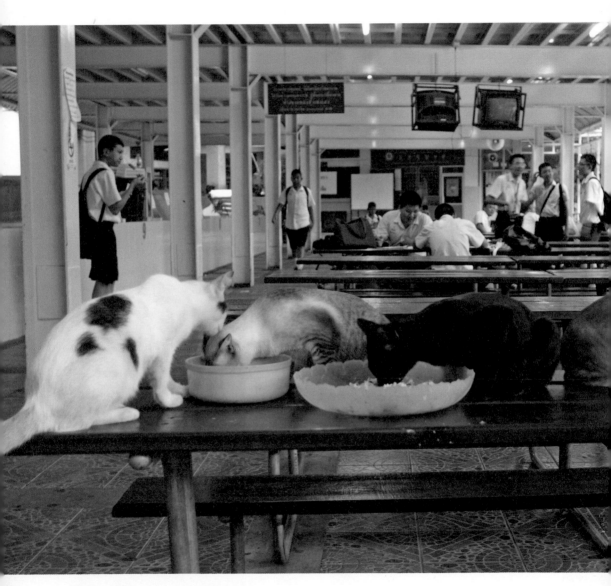

泰國　曼谷　Bangkok, Thailand

032

佛不語

The Face of Buddha

柬埔寨有兩樣東西世界聞名，而這兩樣東西剛好完全相反。

一是吳哥窟。對大部分外國人來說，吳哥窟等於柬埔寨，幾乎所有到這個國家的人都是去看那些石頭遺跡與佛像，老祖先留下這一大片建築與雕刻，讓人們讚嘆宗教與藝術的偉大，也讓柬埔寨有了大筆觀光收入。

另一個是殺人無數的地雷。因為連年的戰亂，各國與各黨派的軍隊幾十年來埋了上千萬顆地雷，沒有人知道地點，也沒有人知道剩下多少還沒爆炸。

全國人民與來訪的外人都被告知，千萬別走到沒人走過的路。即便如此，仍然每天都有人被地雷炸死或殘廢，全國每五戶人家裡就有一戶可以見到枴杖或輪椅。二○一一年，一輛小貨車壓過威力強大的反戰車地雷，車上十四人全部死亡。

我沒膽亂跑，除了吳哥窟遺址，我只敢去現代的佛寺裡。要找出這個國家為何有這麼多苦難必定無解，我只能樂觀的猜想，貓的體重應該無法讓地雷爆炸吧！

柬埔寨　暹粒　Siem Reap, Cambodia

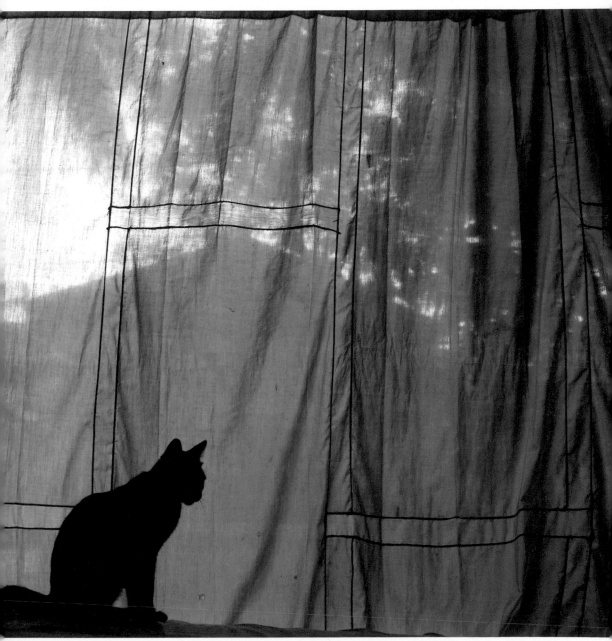

033

We Are Family
我們都是一家人

與其他東南亞國家比較起來，柬埔寨的貓很少。吳哥窟的每一寸土地都被觀光客占滿了，貓沒有容身之地。住家裡，一對夫妻通常會生五個小孩，一家人擠在一間小屋子，再加上這個國家經濟情況不佳，除了養狗看門之外，沒有什麼實質功用的貓幾乎沒人養。

在暹粒市閒逛時，一時興起想看看運氣如何，看見一位小女孩站在家門口，隨口用英文問了

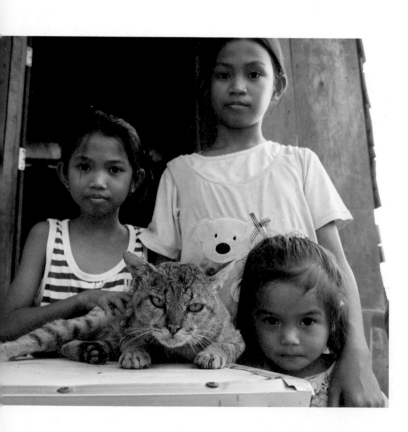

一句有貓嗎？沒想到小女孩竟聽得懂，而且還立刻衝進家門，把熟睡在地板上的可憐貓兒一把抓了起來。在這個一般住家連冰箱、冷氣都沒有的國家，小朋友對拍照這件事還是很興奮的，一直要我幫他們拍合照，然後看到自己出現在相機背面的螢幕上就很滿足了。

從這些小朋友的臉上很難想像，十多年前，這個國家因赤柬（柬埔寨共產黨）統治與內戰，死了三百多萬人，而當時的國家總人口數也只有六百萬。

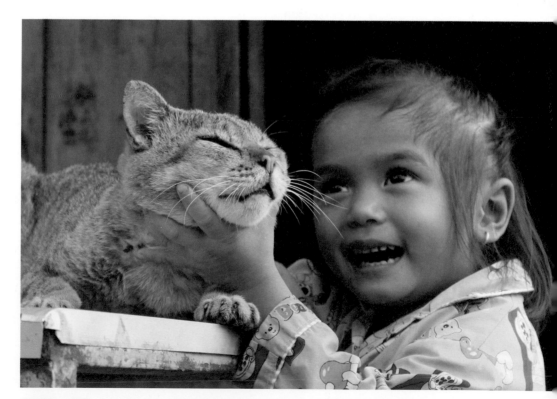

柬埔寨　暹粒　Siem Reap, Cambodia

034

What a Life!
人間天堂

去過紐西蘭旅遊的人都對其自然環境稱讚不已，如果你的錢夠多，住到位在湖畔，一晚要價超過新臺幣一萬元的頂級旅館的話，那才能真的體會到什麼是人間天堂。

這些旅館通常是由私人的豪華別墅改裝而成，不但景觀一流，客廳裡的各項擺設，更能讓你體會到，原來真的有人住在如裝潢雜誌的場景裡。

不過有些幸福的貓，不但不

紐西蘭　陶波湖　Lake Taupō, New Zealand

不如到紐西蘭當一隻貓啊！

不堪的生活環境，在臺灣當人還

羨慕嗎？看看自己周圍擁擠

名貴的鋼琴上假裝昏倒。

靜的湖邊上沉思，更可以在客廳裡

光客陪著玩耍寵愛，還可以在寧

不僅每天都有來自世界各地的觀

長得乾淨健康，如同貴婦一般。

紐西蘭的好山好水環境下，個個

這些由旅館主人飼養的貓在

有喝，住到老死。

必付房錢，而且還可以每天有吃

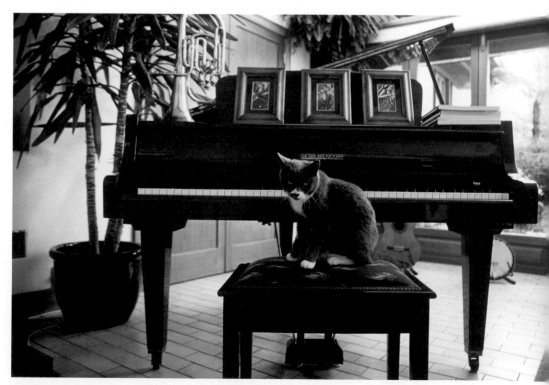

紐西蘭　陶波湖　Lake Taupō, New Zealand

There Is More Than One Way to Cool a Cat

有傘便是涼，有電扇更涼

汶萊位於赤道附近，終年皆夏，平均溫度近三十度，一走出機場就開始感受到溽熱。新加坡也在熱帶，前總理李光耀曾說，冷氣是世界上最偉大的發明，到過這些地方的人必能體會此言不假。在這些國家，室內不開冷氣真的會出人命。

幸好汶萊產石油，汽油與電費都很便宜，幾個主要的清真寺，冷氣是二十四小時開著的，即使裡面一個人都沒有。旅館房間似乎也是，至少我拿到鑰匙進房間時，裡面已像冰箱一樣。

即使是水上人家的高腳屋，外觀看起來有點破舊，實際上卻是家家戶戶都裝冷氣。

如果長毛是高緯度地區街貓的生存必備品，那要在汶萊生存的貓，毛當然是越短越好了，但毛再短還是毛，又不能像狗一樣跳進水裡涼快，那就只好向人類學習，找電扇吹、找陽傘躲。如果汶萊又挖到更多石油，國家又更有錢，不知會不會讓每隻街貓都有冷氣吹？

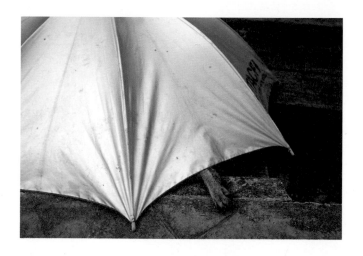

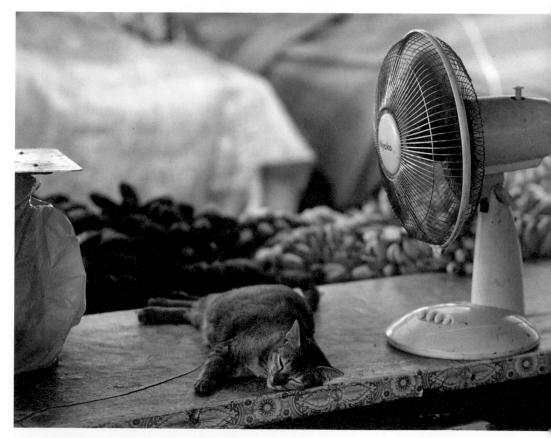

汶萊　斯里巴加灣　Bandar Seri Begawan, Brunei

036

Nothing Ventured, Nothing Gained

白天為拿，夜晚才叫偷

汶萊雖小，但在世界上卻因富裕聞名。

雖說有錢的是王室，但至少人民生活都有一定水準，再加上伊斯蘭國家的法律較嚴格，完全禁酒，沒有夜生活，所以這裡治安良好，許多住家都是門戶敞開，因為全國一年也出不了幾個小偷。

汶萊的小偷都是姓「猴」與姓「貓」的。

猴子在市場裡偷香蕉、偷青菜，人們根本抓不到；驅趕牠們時，牠們還會齜牙咧嘴的怪叫，一副要衝過來反擊的模樣。所以猴子不是小偷，應該說是強盜比較貼切。貓則是比較文雅一點，知道自己是在偷東西，會看人臉色：但也許正因為如此，人們反而懶得管。或許是，反正平常也有在餵貓，貓願意自己來吃還省事一點。

走進汶萊的傳統市場，發現貓兒不少，而且小販們似乎不太在意貓在攤子上走來走去。堆積如山的魚乾對貓來說實在誘惑太大，常可見到貓兒「試吃」，其盛況好像過年時的臺北迪化街，從頭到尾走一遍，一餐就解決了。

汶萊　斯里巴加灣　Bandar Seri Begawan, Brunei

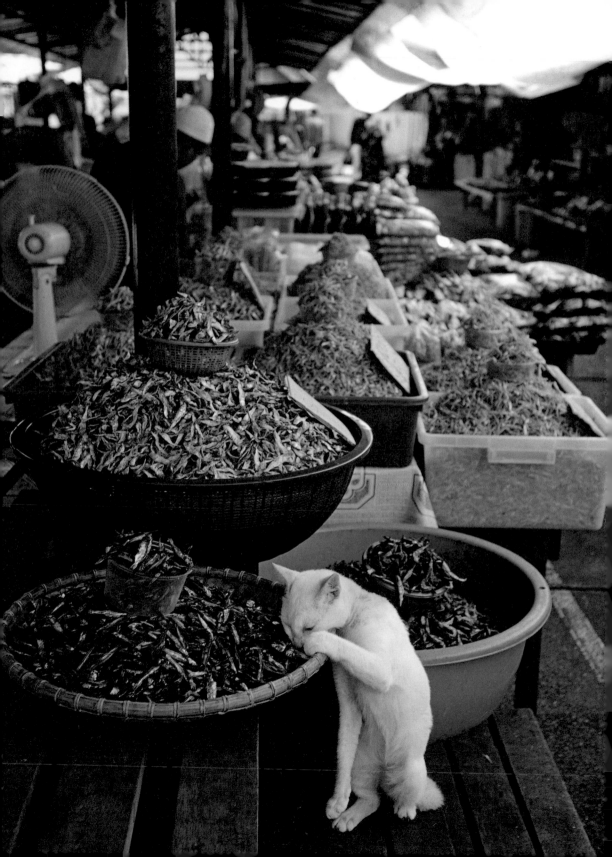

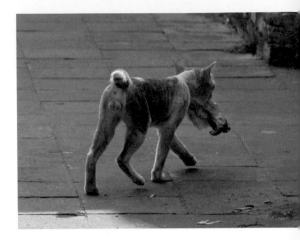

柬埔寨　吳哥窟　Angkor, Cambodia

這裡的人不用繳稅，看病只要汶萊元一元（約新臺幣二十元），小孩讀書也不用學費，所以市場攤子生意好不好，老闆其實不太在意，有人偷吃根本懶得管，愛吃多少隨便。貓兒也就乾脆吃得理直氣壯，反正貓是會自己控制食量的，不像狗，餵得太多會吃到撐壞肚子。況

且一隻小貓也吃不了多少。

相較之下，沒挖到石油又長期內戰的柬埔寨國民所得就低得多，偷吃東西的結果就是必須將贓物繳回，被咬一口的魷魚後來進了哪一位遊客的肚子就不得而知了。

某天逛市場時，看見一隻小橘貓在一大堆蝦米前鬼鬼祟祟。果然沒多久，小貓咪就不客氣的上前享用史上最豪華的海鮮大餐。老闆娘看到後一開始有點不爽，走過來準備抓貓，我站在旁邊等著看好戲，沒想到她卻沒把貓趕走，而是把牠抓起來放到旁邊，然後另外抓一把給牠，以免弄髒了一整堆。

這裡的人，對貓真好。

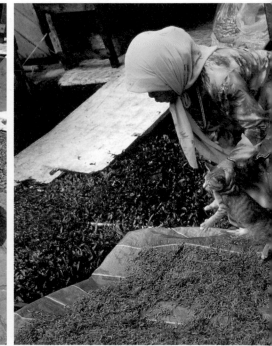

汶萊　斯里巴加灣 Bandar Seri Begawan, Brunei

037

Medium-Rare or Well-Done?

三杯還是清蒸？

汶萊河邊的小吃攤不少，因為汶萊也是說馬來語，所以食物的風味與馬來西亞很像。其實連裝潢風格都很像，就是色彩豐富的塑膠桌布與椅子，然後電視或音樂開得很大聲。

伊斯蘭教是汶萊的國定宗教，所以戒律很嚴，小吃店裡絕對沒有豬肉與啤酒。雖然這個國家也有華人與外勞，他們許多也都不是穆斯林，但是這兩樣東西在這裡仍然幾乎絕跡，想要大口喝酒大口吃肉者，實在不適合來這裡度假。

這裡主要的肉類就是雞肉和魚，幸好這兩樣我也愛。找到一家還算乾淨的攤子坐下，有小吃攤當然就有貓，貓兒都懶洋洋的在午睡。先拍了幾張，想想還是吃完飯再說吧，正準備要點東西時，一個頭戴白帽、一副廚師模樣的人竟然拎著一隻小貓站在我面前，嘰哩呱啦說了一串馬來話。難道他是要問我怎麼烹調這隻貓？

所幸真相是，廚師就是老闆，白帽則是穆斯林的帽子。因為看到我在拍貓，所以他把一隻躲起來的抓過來。不是問我要三杯還是清蒸，而是說：「這隻也很漂亮，幫我拍一張吧。」

汶萊　斯里巴加灣　Bandar Seri Begawan, Brunei

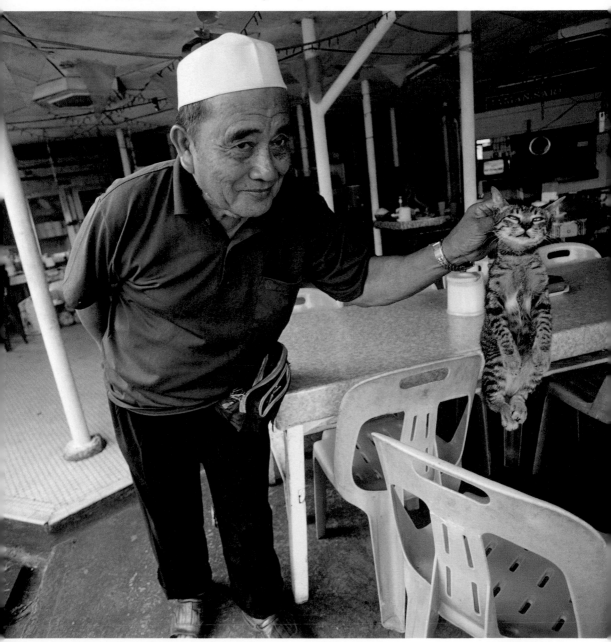

038

Project Runway
就愛跟著你

汶萊首都斯里巴加灣（Bandar Seri Begawan）有個號稱世界最大的水上村落，不像威尼斯的觀光客比居民還多，這個水上人家村落共有超過兩千間房屋、居住了三萬多人，吃喝拉撒都在水上，而且有自己的醫院、學校和清真寺。居民的對外交通工具是水上計程車，大家都是坐著這種像快艇般的小船到岸邊後，再到停車場開私家車。當然遊客也可以在汶萊河畔招手搭乘，到達水上村落後就可以步行在木頭搭的棧道上，穿梭於各高腳屋屋間。

平衡感不好的人來到這裡可是會寸步難行的，因為所有的路都是棧道，不到一公尺寬，兩個人面對面走來還得側身讓路，有些路面年久失修，走起來會搖晃，甚至是一腳踩空。不過當地小朋友卻習以為常，不但能在上面打鬧奔跑，還能騎腳踏車。

或許正是這種必須不斷讓路的習慣，這裡的居民都很友善，而且，這種隨時有可能摔到水裡的地方，實在是不適合吵架啊。

汶萊　水上人家村　Kampong Ayer, Brunei

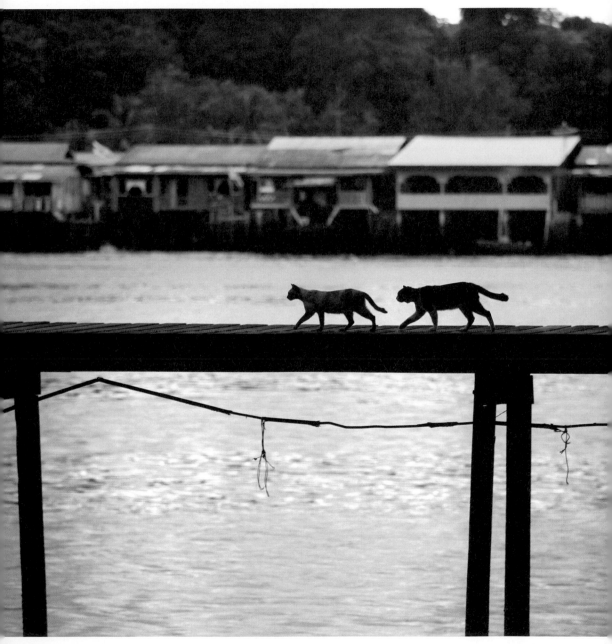

A Fisherman Can Afford It!
老子養得起！

剛開始，我只知道貓會出現在一個叫「水上人家」的地方，既然在水上，那就先走到河邊再說吧。就像在臺灣，你只要站在路邊，就會有計程車靠過來，我一走到河邊，看了看對岸，馬上就有計程車（應該說是水上計程車）過來了，開船的是個看來才十幾歲的青少年。我一上去只說了一個字：古晉（Kuching），這是馬來語「貓」的意思。

因為一般來坐水上計程車的觀光客通常是去看猴子、熱帶雨林或清真寺，我本來以為他會不知所措，但聽到貓這個字後，他就毫不遲疑的開船衝了出去。沒多久，他把船停在一個簡易的碼頭，只有木頭小梯子可以爬到岸上。

年輕人似乎很確定貓在哪裡，熱心的帶我走到一戶人家門口，哇！門口就有十幾隻貓啊。

這位大叔說他有三十隻貓，不過因為是用「放養」的，所以照片裡只有十三隻。其他的貓跑去哪裡玩耍串門子，他也不知道。也因為他的職業是漁夫，所以隨時就能抓一把小魚餵貓，難怪這麼多隻貓願意選擇他家門口定居。

汶萊　水上人家村　Kampong Ayer, Brunei

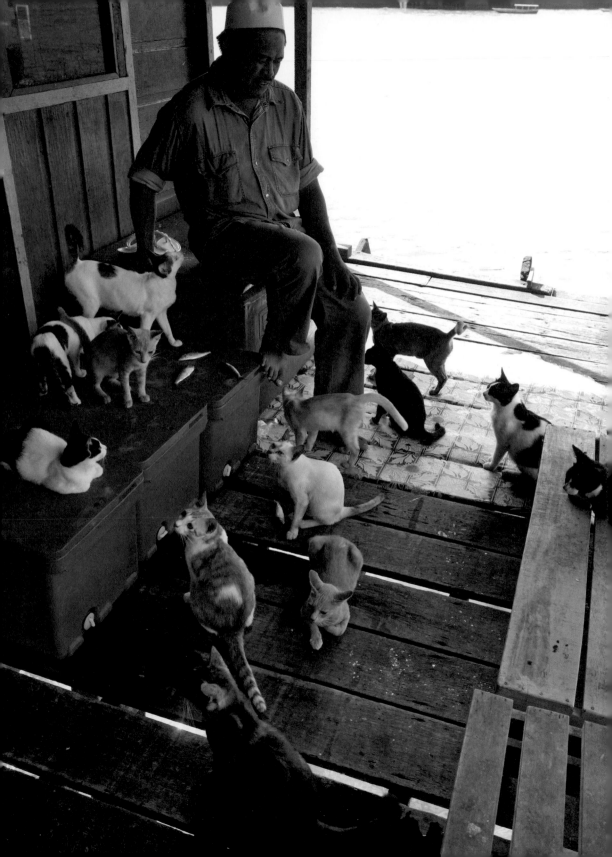

040

One Day Stand
給你一個站

汶萊水上村落的房子都是木板釘的，表面再塗上鮮豔的色彩。外觀看似破舊，但內部卻是冰箱、廚房與衛浴設備一應俱全，而且面積都不小，許多人家光是廚房就有十坪，有點像是把美國的大房子搬到水上來了。

這裡的人並不窮，但為何要住在這樣的房子裡呢？因為汶萊位在熱帶，住在水上比較涼快，而且這裡的水是鹹水，沒有蚊子，面積又大，沒有地震與颱風，當然沒有人要住到陸地上的水泥大樓裡。汶萊政府鑒於都市景觀與火災問題希望居民搬遷，所以這裡已無法蓋新房子，只能盡量整修；也因為如此，這些房子的外表都不太起眼。

可惜的是，這個村子並沒有旅館或民宿，不然可以和這麼多貓一起住在水上，一開房門就有好多雙貓眼盯著你，晚上還能不斷聽到如同天籟的貓叫春，這樣的地方一定會成為世界排名第一的超六星級時尚設計精品豪華大酒店。

汶萊　水上人家村　Kampong Ayer, Brunei

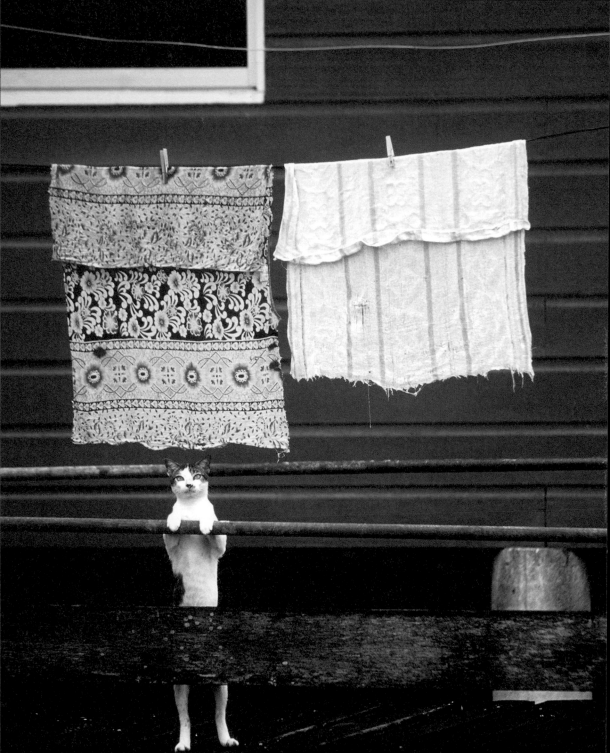

041

Watch Your Step...

借過一下

許多人第一次養貓的原因是，住在市區公寓，空間小、怕吵到鄰居，又沒有空出門遛狗，所以貓是最佳選擇。可是養了一隻以後，就會想養第二隻、第三隻……然後就開始覺得房子太小，想換大房子可以養一堆，最好還是有院子那種，可以讓貓到外面玩耍打獵。

要是真有此夢想，搬到沖繩的座間味島吧。這裡有些人家就是這樣，門口就有十多隻貓，平常就在外面自由自在，因為整個島只有數百位居民，所以路上幾乎沒有車，貓兒玩得很安全。只是吃飯時間到了，一出門就會被堵，成群黑衣人與全身刺青的傢伙一直叫囂，逼你拿出魚罐頭當保護費。

搬到座間味島可不可行？不用移民或取得居留權嗎？

有錢有閒就可以，現在臺灣人去日本免簽證，一次可停留九十天，臺北直飛沖繩只要一小時，在那裡買間房子，每三個月出境一次，早上飛回臺北，在桃園機場直接坐下午的班機再飛回去。

心動了嗎？不如馬上行動，早買早享受！

日本　沖繩　Okinawa, Japan

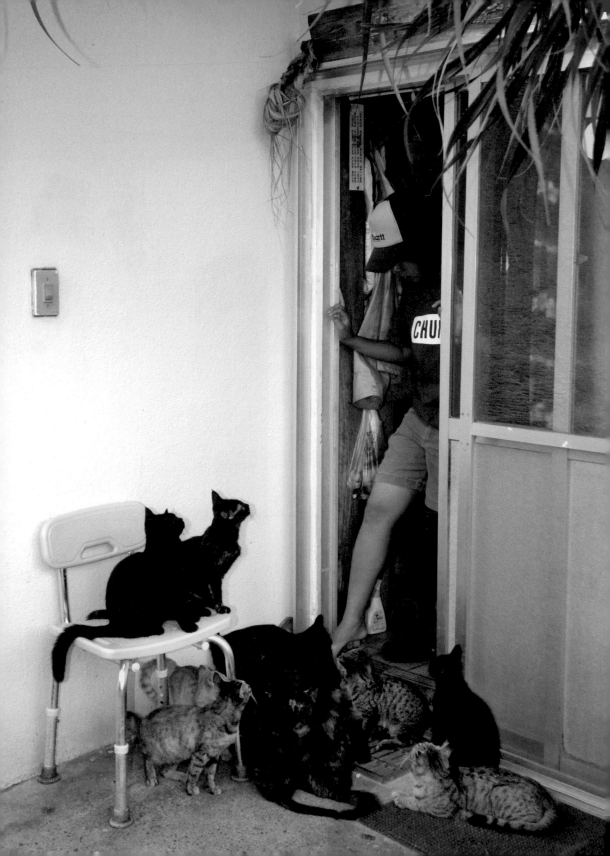

042

Love Me, Love My Cat
愛貓的孩子不會變壞

家裡的貓都不喜歡小朋友，因為他們總是跑來跑去，發出吵死人的聲音，以及用很粗魯的方式抓貓。街貓反而比較不怕，因為天廣地大，隨處可逃可躲，小朋友要抓到貓的機會並不高；在路上，心懷不軌的大人才真的可怕。

逛廈門的市場，發現許多店家與攤商都有貓，也因為這天是假日，所以會有許多小朋友幫忙爸媽一起顧店。

看到陌生人帶著相機要拍貓，

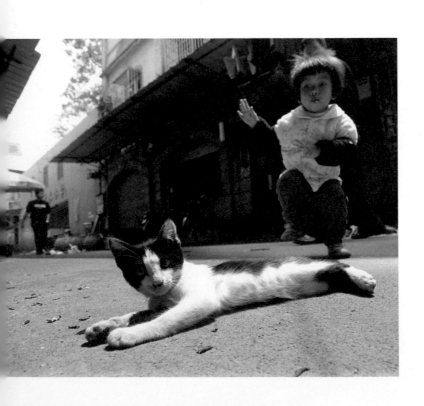

不同年紀的小朋友反應也都不一樣。學齡前的幼兒不敢抓貓，看到大人們圍觀，就高興得又叫又跳；小學生則是喜歡表現，會把熟睡中的貓咪抓起來亮相。再大一點的，則是懶得理會鏡頭，自顧自的與貓談戀愛，真情流露。

中國　廈門　Xiamen, China

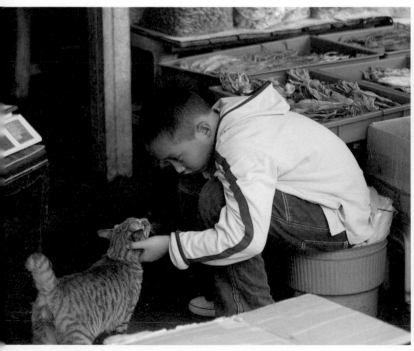

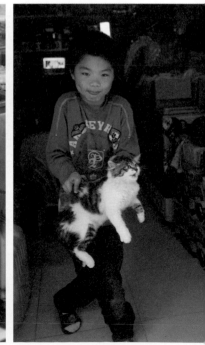

雞同貓講

Are You Chicken?

鼓浪嶼就在廈門市外面，搭渡輪十多分鐘就到。相對於廈門市的繁華熱鬧，這裡則是有錢人買別墅來度假的小島，曾經住過那裡的朋友說，那是一個安靜的小島，大部分人家裡都有鋼琴，所以又被稱作「琴島」，走在路上，不時傳來琴聲。報紙上介紹鼓浪嶼旅遊的文章更說：

「鼓浪嶼貓很多，是愛貓人的天堂，如果你是單身男士，看起來拍照技術很好，一定會有豔遇，因為愛貓的美女會來向你請教拍照問題。」

但鼓浪嶼變了。

琴聲我沒聽到，滿山的觀光客吵得我頭快爆炸了。貓也沒有很多，更沒有美女來搭訕，倒是短短一段路就有超過十位大嬸一直過來問：「先生，要不要請個導遊帶你轉一轉？只要人民幣二十元（約新臺幣九十元）。」

「不用不用，我拍照技術很好的，妳一直跟在我旁邊，美女就不會來搭訕了。」

其實這些導遊都是合法的，人民幣二十元的價格帶你全島走一圈也算便宜，但會有這麼多導遊可以生存，原因在於碼頭邊的旅遊服務中心竟然沒有地圖可拿。到底是因為沒有地圖所以

中國　鼓浪嶼　Kulangsu,China

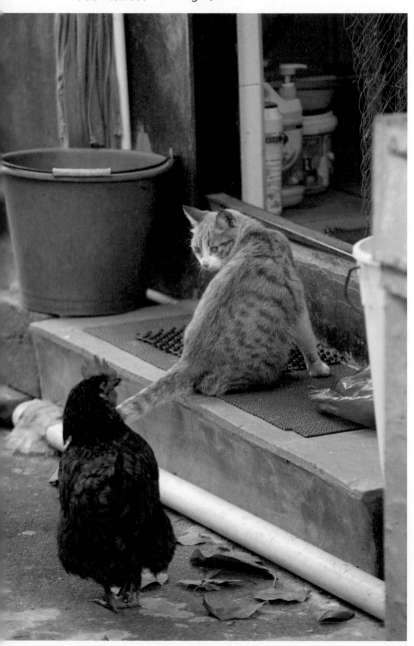

才有導遊，還是因為有導遊要做生意，所以就不放地圖了，這種潛規則真的很難理解。

其實貓還是有的，畢竟這是個完全無車的小島。要找到貓，必須深入到觀光客不去的巷弄裡；但這裡的貓也很怕人，大概是被大陣仗的遊客嚇壞了吧。

044

垃圾吃，垃圾大

Wow Street Fat Cat

在鼓浪嶼找到了貓，並不代表可以安安靜靜的拍照，因為這裡是拍婚紗的聖地，大概全廈門的新人都會來這裡拍照，只要是白天搭渡輪，乘客裡一定有穿著白紗的新娘。

所以當你在某個角落發現一隻貓，靜靜與牠相處，等待有所變化的時候，就會突然衝出四位殺手：一位穿著白紗與球鞋、一位穿著變魔術用的燕尾服、一位扛著相機腳架、一位拿著閃瞎人不償命的照妖鏡，大聲喊著讓讓、讓讓、讓讓。

從腳架後方傳出一連串妖媚的咒語之後，黑白二人組就像中了邪一般，開始做出違反人體工學的動作與表情，然後照妖鏡開始發光，經過短短的二百五十分之一秒後，一切又歸於平淡。但魔咒尚未結束，穿燕尾服的魔術師竟然當場表演變裝，從全身黑變成全身白，中間還穿插了紅色四角內褲。

貓兒都害羞的跑光了。

我決定往後山走去，那幾位扛著大包小包，應不會花半小時的路程翻越山頭吧。果然，島的另一面是比較原始的樣貌，沒有偽巴洛克式建築，沒有吸引顧客的店貓，只有一輩子都住在

中國　鼓浪嶼　Kulangsu,China

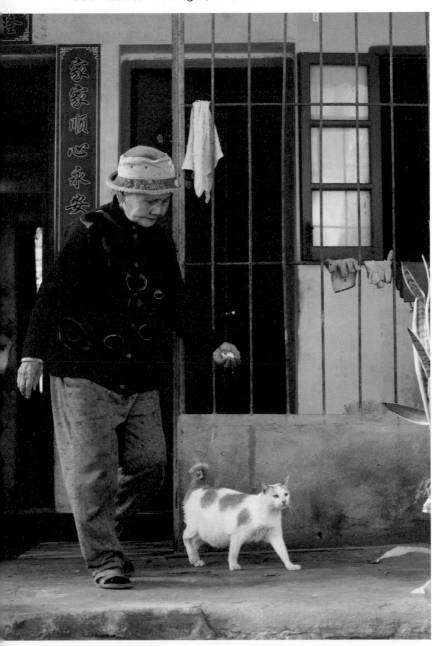

小島上的歐巴桑，隨便抓一把剩飯餵貓。
別小看這種放牧養貓法，她家附近每隻貓都長得又肥又壯。

045

鞋貓見客

Puss Not in Boots

廈門除了鼓浪嶼、廈門大學外，有一個旅遊資訊比較少提到的地點——第八市場，當地人稱作「八市」。會發現這個地方，是因為某日在旅館裡翻閱抽屜裡的雜誌，裡面有一篇攝影專題，拍的就是這個市場，而影像裡的訊息好像就在告訴我：快來吧，這裡有貓。

一走進市場，就發現這裡與臺灣的市場一模一樣，賣的東西很像，市場內一樣髒亂，一樣溼溼黏黏的，市場外一樣有一堆流動攤販，講的話也都是閩南語，比較明顯的差別就是招牌上的簡體字。

這個市場貓倒是不少，許多攤子都是老闆與貓一起顧店。為了拍貓，我就每個攤子、每家店都仔細看看，因為有些攤子賣的東西種類眾多顏色複雜，有隻貓藏在裡面還很難分辨。

一直找一直逛，到了一家店門口，嗯，這位老闆娘還真漂亮，穿著打扮也與其他賣魚賣菜的真不一樣，不知道屋子裡有沒有貓？本想直接探頭進去，但裡面黑黑的看不清楚，正要開口問時，美麗的老闆娘突然用一種很曖昧閃爍的眼光看著我。

啊，我懂了⋯⋯身上背著相機，竟還敢跑到這條巷子裡來，快閃人吧！

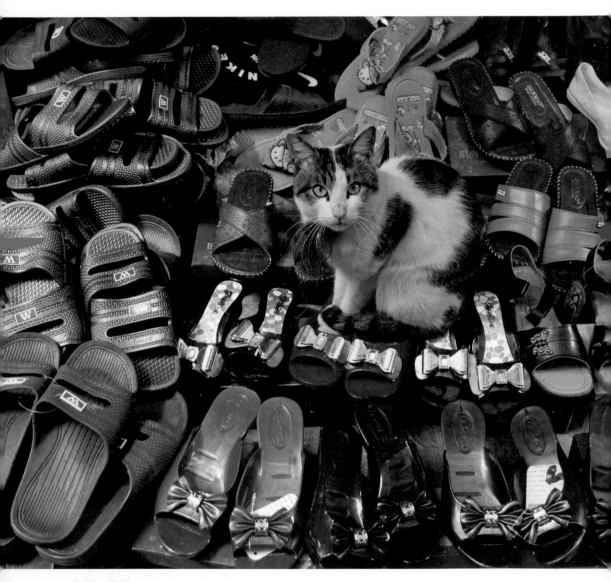

中國　廈門　Xiamen, China

046

吃爆米花看棒球

An Yankee Fan with Goatee

美國什麼都大。到紐約旅行，坐進紐約的計程車，後座好像一張床，亞洲人坐進去四個都不嫌擠。坐在地鐵車廂，常看到噸位極大的老美旁邊坐著一個東方小女生，我就會忍不住開始目測丈量，為何同樣是成年人，但是一個人會是另一個人的兩倍大？

第一次去吃美國的漢堡王，菜單上竟然有四層牛肉的超級漢堡，好奇點了一份套餐，結果服務生附贈了一個小水桶。那是裝可樂的。

當然，美國的貓也很大隻。為何貓的大小會與人的大小一樣呢？亞洲國家的貓是真的都比較小隻，而美國的貓就跟人的噸位一樣大。有時候到別人家，看到那種不可思議的巨貓，十之八九都是從美國帶回來的。

這隻貓住在加州著名的優勝美地國家公園附近，是一個木屋度假區的工作人員養的。灰色的賓士臉很特別，看到這隻貓，我第一個想到的就是，一個留山羊鬍，肚子很大的美國佬在看棒球比賽，手邊還放著一大桶爆米花。

如果連顏色也算進去的話，那牠一定是支持洋基隊的球迷吧。

美國　優勝美地　Yosemite, USA

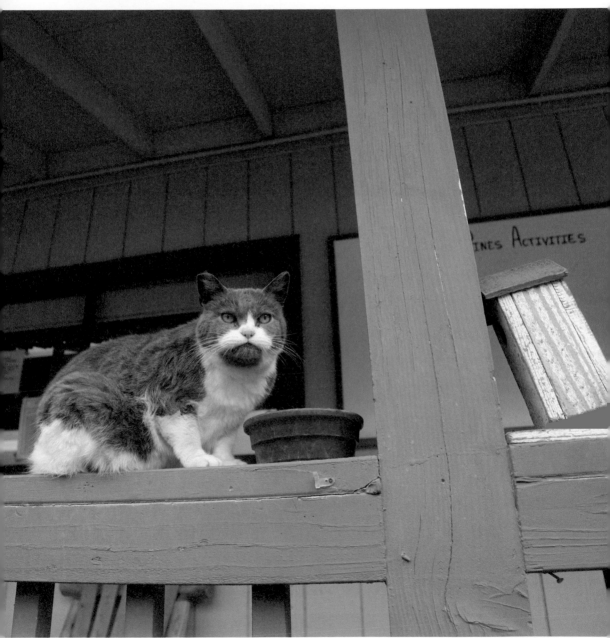

047

三更有夢書當枕

A Good Book Is a Good Friend

貓與書總有密不可分的關係，而愛書人為貓取名字也頗為講究。

最有名的就是美國愛荷華州那隻圖書館貓，許多人都為了看牠而拜訪史班賽（Spencer）這個名不見經傳的小鎮。這隻貓叫杜威（Dewey），大部分的圖書館使用的分類方式就叫「杜威圖書分類法」（Dewey Decimal Classification），所以圖書館養貓取這個名字真是再好不過了。

臺灣的茉莉二手書店也有貓，最早養的一隻就叫 BOOK，後來 BOOK 被雅賊「借」走了，他們只好又養了兩隻。不能再叫同樣的名字，那乾脆就叫布布與可可。很期待如果他們又養一隻貓，那會取什麼名字？

在美國開車從佛蒙特州前往波士頓時，途中經過一個很小的鄉鎮，美國許多小地方都會有二手書店，因為是早上九點多，所以店還沒開，但書卻就這樣放在店外沒人管。因為沒人可問，我也無法確定這些貓是書店的，還是隔壁農場的貓跑來看書的。

貓雖然無法真的閱讀，但時常睡在書上，也能沾染一些書香氣吧。

美國　佛蒙特　Vermont, USA

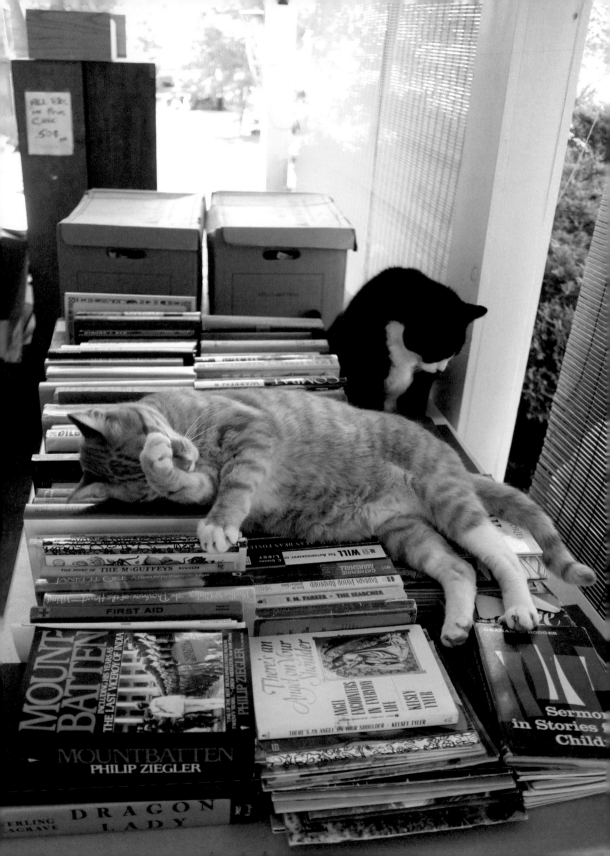

048

Take a Cat Nap!

貓語花香，自由氣息

許多日本觀光客在巴黎會出現頭暈、呼吸困難等症狀，嚴重的會昏倒。因為他們原本想像中的巴黎是花都，是充滿藝術氣息的美麗的城市，帶著朝聖的心情去代表西方文明的歐洲城市。結果到了當地才發現，塗鴉鋪天、垃圾蓋地，街上不少流浪漢與乞丐，陰暗的角落總有人隨地小便，而偉大的羅浮宮像菜市場一樣吵。

當然你也可以從另一個角度來看，這代表了一種自由的氣氛，政府不會用一堆罰則來限制居民的生活，不會因為你在牆上噴漆或打破一塊玻璃就把你綁起來抽鞭子。

至少我曾受到這種隨興自由的好處。某次遇上地鐵誤點，等了半個多小時車還沒來，月臺上已站滿了人，在大家期盼下，車子終於以烏龜爬行的速度進站了，然後所有站在月臺旁等車的人都不約而同的「哇！」了一聲，因為車上已擠滿了人，擠到幾乎完全無法再上車。

我剛好站在第一節車廂的位置等車，眼看這種狀況心想一定是擠不上去了。沒想到駕駛室的門突然打開了，一位年輕的司機揮手叫我進去。哇！原來還有這招啊，乘客擠不上車，乾脆讓他坐進駕駛室，如果是鐵道迷，大概會高興得一直拍照，然後把這種奇遇說個三天三夜，說

給後代子孫聽。

　可惜我不是鐵道迷，對裡面的各種儀表方向盤按鈕沒多大興趣，而且狹窄的駕駛室裡還擠著一位穿著小熱褲的辣妹，看起來跟司機很熟，兩人一直在講話，像是打情罵俏。捷運駕駛一邊開車，一邊把妹，還隨意讓乘客進來，這在臺灣真是無法想像，一定會被開除的。

　或許正是這樣的自由氣息，讓貓都可以安穩的睡在大馬路中間安全島上。那些昏倒的日本人大概是因為沒看到這一幕吧。

法國　巴黎　Paris, France

049

蓋棉被純聊天

Mixed Marriage

巴黎街上有兩種人會希望你把口袋裡的銅板給他，一是乞丐，另一種是街頭藝人。

據我觀察，他們「收入」都不高。或許巴黎的乞丐「演技」沒有臺灣的好，不會把自己搞得烏漆墨黑，然後趴在地上一付快把頭磕破的樣子。也不會用企業化的方式來經營，所以沒有賓士車每天載他們來上班。許多街頭藝人只能帶著大樂器，在擁擠的地鐵車廂裡硬擠出位子來，即使表演得再好，也會遭人白眼。

不過如果乞丐帶著貓，甚至讓貓與狗來個「行動劇」演出，那絕對能讓路人不斷慷慨解囊，畢竟喜愛動物的法國人是不忍心看到貓狗挨餓的。這也就是為何歐洲人以前看到臺灣滿街的流浪狗時，為何會如此憤怒了。

但令人不解的是，不知道這些貓是如何被馴服的，願意乖乖坐著，甚至甘願與狗「蓋棉被純聊天」，看來似乎有失貓格。

或許在這物價超高的國際大都市裡，貓兒也得為五斗米折腰吧。

法國　巴黎　Paris, France

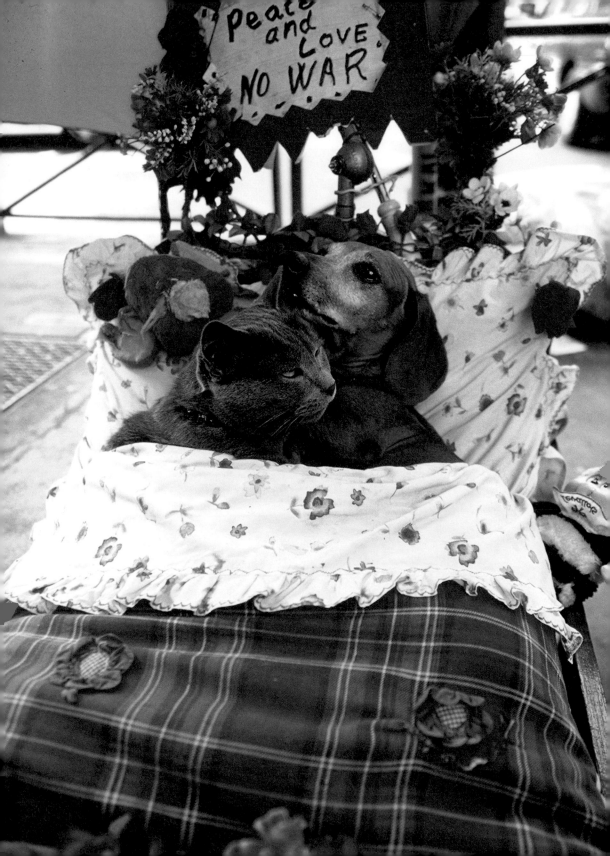

050

Cat Crossing!
墓仔埔也敢去

墓仔埔在臺灣是個人人避之唯恐不及的地方，除了一年一次的掃墓塞車大會外，平常日子人跡罕至，雜草叢生。但在巴黎的蒙馬特墓園（Cimetière de Montmartre），除了「死人骨頭」外，還有無數的花草樹木，如同公園一般。不但死者家屬時常來掃墓，由於這裡也埋了許多名人，所以每天還有來自世界各地的觀光客，前來一睹自己偶像的墓碑。

不過，蒙馬特墓園中還住著一群「活著」的居民──貓。這些貓一生出入於墓穴內外，可稱得上是看盡人間生死了。仔細觀察環境，還真是很適合貓居住：首先，這裡像個大公園，沒有任何車輛，再來是許多墓是用大理石砌的，夏天躺在上面很涼爽，頭頂還有大樹遮蔭，而有些講究一點的墓是蓋成小屋子的樣式，冬天就成了避寒的好地方。

當然也有人是為了貓而來墓園的。一位老太太說她已餵了三十年，每隻貓的來歷與習慣都如數家珍，還擔心自己年紀大了，後繼無人；一位老先生還很自豪的說，他每天都買一大堆貓罐頭，步行六公里來餵貓。

六公里很遠嗎？我可是飛了六千英里來看貓啊！

051

Rest in Peace
願你安息

在巴黎，除了住在墓園裡的貓，我還發現了一個動物專屬墓園，而且已有一百年的歷史，地點就在市區裡地價高昂的塞納河畔，坐地鐵就能到，墓園門口是一座大型的紀念碑，有兩層樓高，上面有一隻救難犬的雕像，牌子上寫著：「這隻救難犬救了四十人，但在救援第四十一人時不幸身亡。」可以想像當年這隻狗的葬禮該是有多隆重了。

「動物墓園」建立於西元一八九九年，裡面隨處可見到二十世紀初豎立的墓碑，我想這些寵物的主人大概自己也都入土了。這裡看起來有點像是Q版的人類墓園，每個墓碑都小小的，最特別的是墓碑的造型，形狀各異，有的還會放上照片，所以你一眼就可以看出，這裡不是只埋了貓狗而已，還有馬、猴子與小鳥。能在這裡買塊墓地的，大概都是有錢有心之人，請人幫寵物客製化一塊墓碑，想必不是太難。

這個動物墓園是要收門票的，來參觀的人也不少，因為許多墓碑都是精心設計過的，看得出這些動物生前在主人心中一定占有非常重要的地位。有些幼兒園還帶小朋友來校外教學，因為這裡是能同時學到愛護動物，以及生命與死亡課題的好地方。

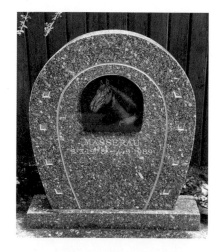

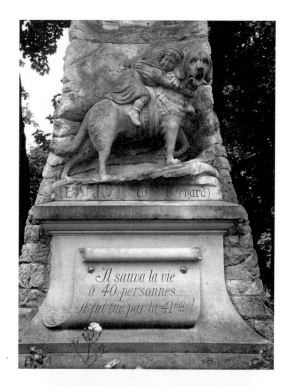

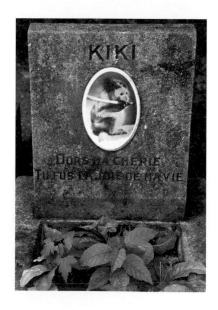

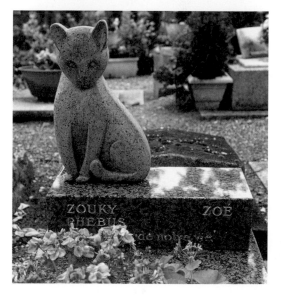

法國　巴黎　Paris, France

我連續去了三天，買了三次票，除了喜歡這裡到處充滿愛心的氣氛外，當然最重要的是，管理墓園的老太太養了一群貓。

這些貓平常就在墓園裡走來走去，有時爬到成為天使的同類的屋子上，有的則把墓地上的大理石當涼墊，還有的則把主人送給貓的畫作當成抓板。

老太太會在固定時間餵貓，時間一到，貓就都跑到墓園後方的小屋子裡等吃的，為了讓貓自由進出，小屋還設計了貓出入口，冬天寒冷時，貓咪一定都會跑進屋子來避寒。住在這裡的貓，活著時有人細心照顧，身後事也不會沒著落，住在墓仔埔好處還真不少。

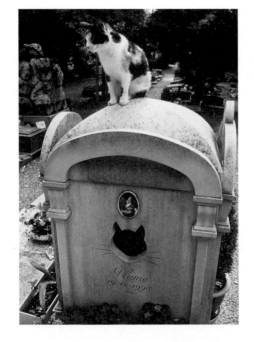

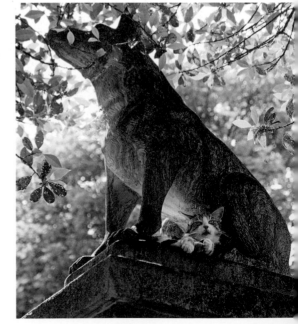

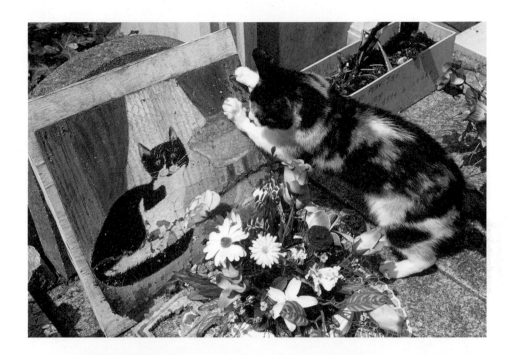

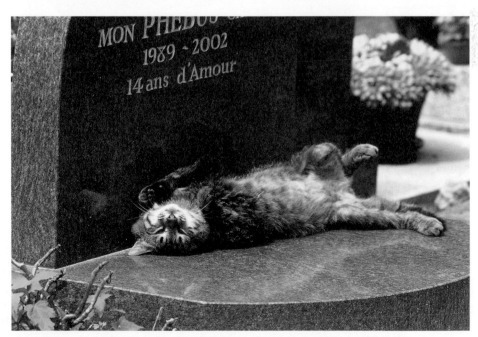

法國　巴黎　Paris, France

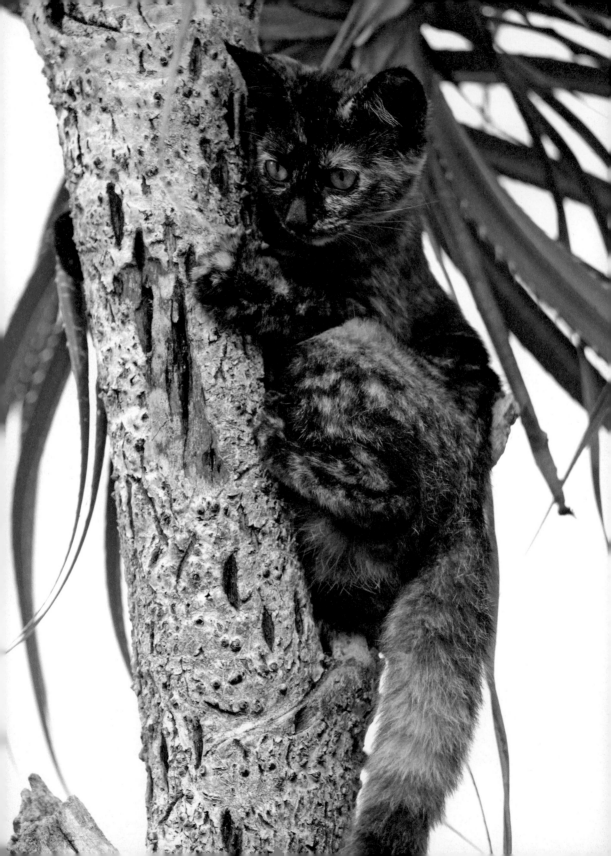

CHAPTER

3

人生就該
像貓一樣過生活

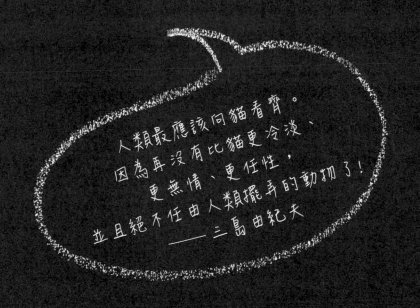

人類最應該向貓看齊。
因為再沒有比貓更冷淡、
更無情、更任性，
並且絕不任由人類擺弄的動物了！
——三島由紀夫

052

貓咪出草

I Believe I Can Fly…

人要是日子過得太好，就會開始做一些奇怪的事。例如高空彈跳這種純粹感官刺激的活動，正好就是紐西蘭人發明的。

到紐西蘭出差時，住進一間位在美麗湖邊的旅館。以臺灣的居住標準來說，這裡的環境應該算是天堂了，但在此地卻只算是平價旅館而已。旅館旁還有一個公園，我的感想是，這個國家為何還需要有公園呢？到處都是一望無際的草原，另外把一塊地圍起來當公園，還真是多此一舉。

這間旅館的主人也愛貓，一隻體型巨大的黑白貓就自由進出室內外，有時跑到湖邊嚇天鵝，有時則懶洋洋的睡在欄杆上，日子過得真夠爽的。貓要是日子過得太好，就會幹一些蠢事，例如突然跳進盆栽的正中間，然後兩眼一直盯著你看，一副想問你長了翅膀是不是很可愛的模樣。

紐西蘭　陶波湖　Lake Taupō, New Zealand

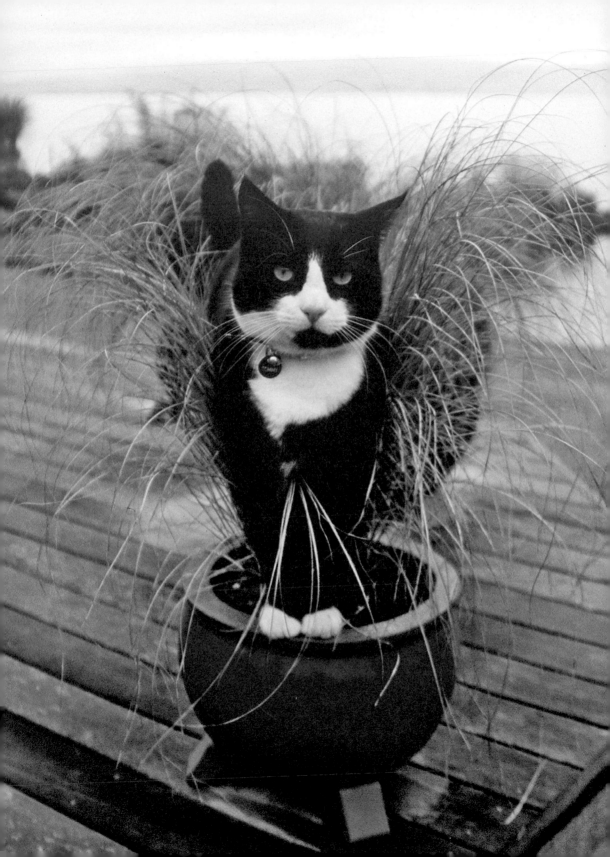

Two Is Better Than One

雙雙對對，萬年富貴

報上看到一則新聞，一對男女朋友感情很好，雙方都覺得彼此太有默契了，長相也相配，就決定要結婚。後來竟然發現他們是親兄妹，只是其中一位小時候就被人領養了，這真是連續劇裡才會出現的情節。

不過在貓的世界裡，這種事稀鬆平常。兩隻兄妹貓從小玩在一起，睡覺也在一起，長大後自然就變成夫妻了。路上一公一母兩隻貓除了交配時間外，還會很親密的，大概也都是原本就是同一胎生的兄弟姊妹。在野貓野狗的世界裡，兄妹生小孩這件事，甚至媽媽跟兒子生小孩應該不足為奇。

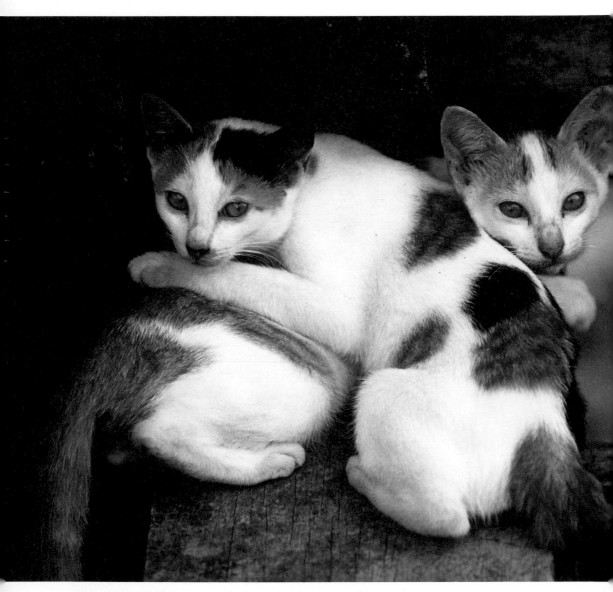

汶萊　水上人家村　Kampong Ayer, Brunei

當兩隻長得很像的貓擠在一起時，靜靜的從旁邊觀察牠們的一舉一動，任何好玩的事都可能發生。除了時常動作一致，左右對稱之外，互相舔頭頂上的毛（貓會用舌頭舔全身梳毛，頭頂是唯一舔不到的地方，所以有的貓會互相幫忙，也因此會出現白貓吐出黑毛的狀況）表示親密，但又突然一瞬間翻臉互咬打架。這情況就好像你在家裡輕輕的撫摸著愛貓，然後牠突然轉身咬你一口跑掉。

原因？你不需要知道原因，貓願意咬你是你的福氣。

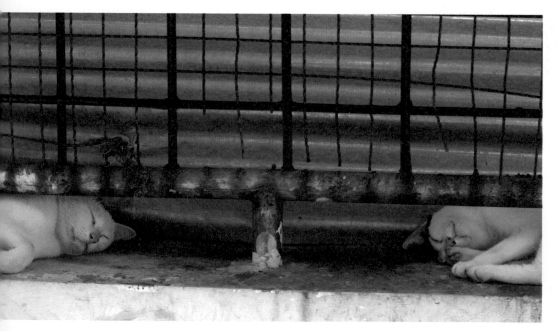

泰國　曼谷　Bangkok, Thailand

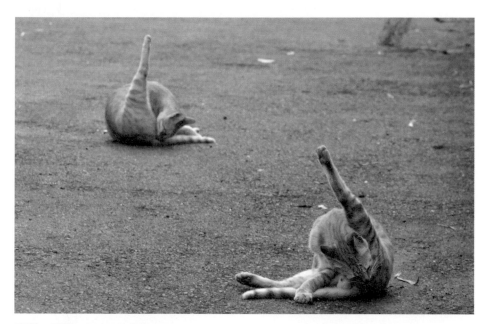

臺灣 平溪 Pingxi, Taiwan

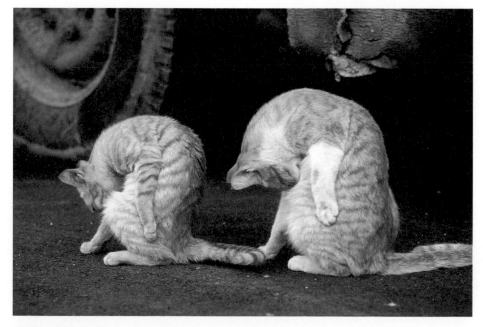

臺灣 苗栗 Miaoli, Taiwan

054

Carhop

上車睡覺，下車尿尿

曾在寒流來時開車去拍貓，結果天氣實在太冷，所有的貓都躲起來了，逛了一個多小時沒看到半隻，決定回家。回到車上，坐上駕駛座正要發動引擎時，突然發現一隻貓在引擎蓋上睡得不省人事。

街貓喜歡都市巷道邊停放的車子。夏天大太陽或下大雨時可以躲車底下，冬天很冷時可以找一臺剛熄火的車，在溫熱的引擎蓋窩著；要躲避狗與小孩，那就爬到車頂上。唯一的缺點是，汽車鋼板有點硬，睡久了筋骨痠痛，敞篷車的帆布車頂算是可遇不可求的好物，雖比不上彈簧床墊，但也算是一張行軍床，心情不好時還可以用來磨磨爪子。

雖然是在葡萄牙，但這臺 2CV 是法國的雪鐵龍車廠在二次大戰後製造的低價國民車，地位就如同德國的福斯金龜車與英國的 MINI 一樣。除了車頂外，裡面的座椅也是簡單的鐵架加帆布式樣，而且可以輕易的拆下拿出車外，如此設計的原因是，開去野餐時可以直接把車子的椅子搬到外面來坐，這樣就不用另外帶折疊式的沙灘椅了。

葡萄牙　里斯本　Lisbon, Portugal

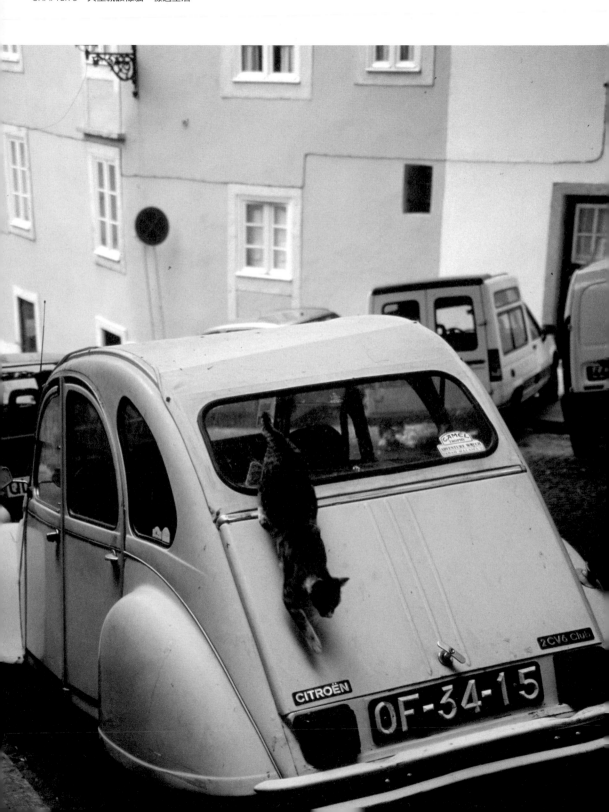

055

Capsule Hotel?
膠囊旅館？

有時候，拍貓就像是在玩大家來找碴一樣，因為不是每隻貓都會站在你面前。貓天生就是喜歡躲起來，所以我們小時候玩的那個躲起來讓人找不到的遊戲就叫「躲貓貓」。還好雞並不喜歡躲起來，不然這種遊戲可能會叫「躲雞雞」了。

至於貓為何喜歡躲起來？根據我觀察家裡的貓，牠們常躲在很隱密的衣櫃、鞋櫃，很髒的流理臺底下、床底下，很溫暖的電視後面、冰箱後面，甚至把頭塞進拖鞋裡就以為自己躲起來了。

所以答案是，不知道。貓大神的行為，絕不是愚蠢的人類所能理解的。

南丫島的這隻水管貓，大概是想試試住在膠囊旅館是什麼感覺吧。只是俗話說：「一眠大一寸」，真怕牠睡得太久卡住爬不出來呢。

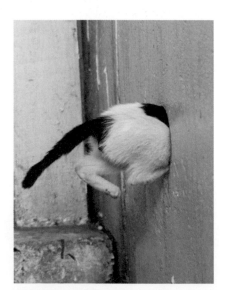

臺灣　侯硐　Houtong, Taiwan

香港　南丫島　Lamma Island, Hong Kong

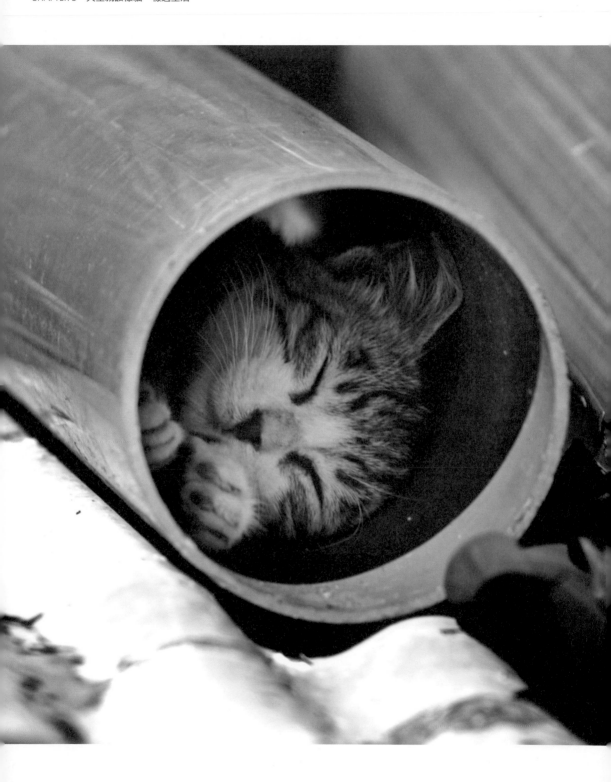

056

The Princess and the Pea

一眠肥一吋

愛睡覺是貓的天性，許多貓一天可以睡上將近二十個小時，也就是說，除了吃飯、上廁所、偶爾與其他貓打一架之外，其他時間都是躺平的。

既然要睡這麼久，睡覺的地點就很重要了，尤其對街貓來說，找錯地點可能真的就一覺不醒了。

家裡有養貓的都知道，貓一定會找最舒服的地方睡，那當然就是床上。

中國　廈門　Xiamen, China

如果床上有棉被，那就睡在棉被上，如果棉被上有枕頭，那就一定會睡在棉被上的枕頭上。總之，貓一定要睡在一個東西上面。

對街貓來說也是如此，雖然牠們無法找到彈簧床加棉被加枕頭這種天堂，但高高在上君臨天下的本性是不會變的，不管那個東西是圓是扁，是軟，就是要睡在上面。只是我很想問，睡在倒過來的水桶上，真的有比較舒服嗎？還是裡面其實藏了一隻老鼠？

日本　沖繩　Okinawa, Japan

泰國　曼谷　Bangkok, Thailand

057

等屎吧你！

What Are You Waiting for?

貓最適合當寵物的原因之一就是，牠們會自己找沙地大小便，上完後還會掩蓋起來，所以家裡只要放一盆沙子，貓咪就會把這裡當成廁所，連訓練都不太需要。後來還有人走火入魔的把貓砂盆暫時放在抽水馬桶上，等貓習慣了先爬上馬桶才上廁所之後，就把貓砂盆拿走。從此之後，這隻貓就和人一樣，會自己蹲馬桶了。

街貓也是會自己找沙地上廁所然後掩蓋的，這就是為何你走在路上會踩到狗屎，但不會踩到貓屎的原因。有時候某個小巷子裡剛好有工地，旁邊總會堆起一堆沙土，要是剛好附近住著一群貓，那這堆沙就會變成超大型貓砂盆了。

不知道工人將這堆沙拿去蓋房子，牆壁是不是會特別香？

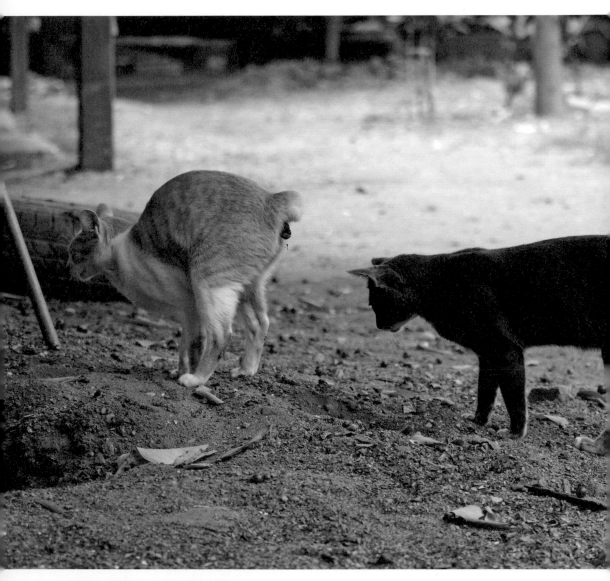

泰國　清邁　Chiang Mai, Thailand

058

Oh Crap!
結屎面

汝萊水上人家村除了貓多外，最特別的就是因為特殊的生活環境，進而影響了貓的生活習慣。首先就是上廁所這件事。

正常的情況下，野貓上廁所時會找一塊沙地，上完後會用前腳將排泄物掩埋覆蓋好，所以如果將貓養在家裡，就要準備一個盆子裝進貓砂，這樣貓就會依其本能的在這個「馬桶」裡上廁所。

但是水上人家村落卻是一個沒有土地的地方，所有的地面都是木板，而這裡的居民雖然喜歡貓，卻是採「放牧」的養法，貓兒全都在戶外自由行走，除了吃飯時間餵點貓食或吃剩的魚蝦外，基本上是什麼都不管的，更不會為牠們準備貓砂。

所以，這裡的貓就真的只能在路中間上大號了，而且上完後還無法掩蓋，因此就形成了到處都是貓大便的景象。這裡的居民也沒有人會去清理，就這樣任其棄置，要等到被太陽曬乾風化才會自動消除。只是在這之前，新鮮的產品又會被製造出來了。

唯一的例外，就是有些貓不知道是比較愛乾淨，還是身體裡的基因被喚醒了，牠們會在花

汶萊　水上人家村　Kampong Ayer, Brunei

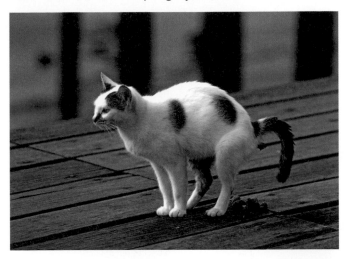

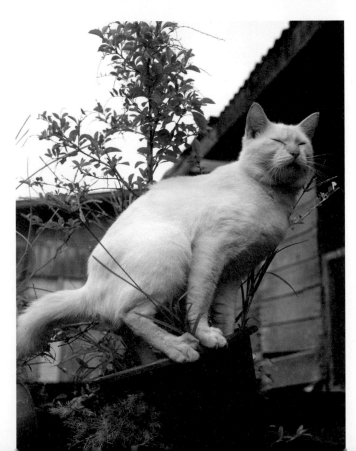

盆裡上廁所，因為那是唯一找得到沙土的地方，所以花盆在這裡都成了貓馬桶。這個滿地黃金的景象真是世界獨有，完全改變了貓原本的生活習性。

059

Yummy Yummy! 青菜在這啦！

大家應該都聽過貝里斯這個國家，因為它是我們的邦交國，但確切的地點與情況就很少人清楚了。

貝里斯位在中美洲，面積約臺灣的三分之二大，人口卻只有四十多萬，再加上位於熱帶，所以除了幾個小城鎮外，整個國家就是森林與草原，住家院子隨時都有可能出現各種可愛或可怕的動物。

大概是因為野生動物不少，再加上治安問題，許多人家都有養狗，而且是很凶、很大隻的那種，所以在路上見到貓的機會實在很少，唯一見到的就是別人家裡跑出來逛街的貓。

貓喜歡往草堆裡鑽，除了有許多蟲子可抓之外，有草可吃也是原因。貓吃草當然不是為了填飽肚子，而是為了幫助吐出累積在肚子裡的毛球；也有一說是貓身體不舒服，所以要吃草來催吐，排出不乾淨的食物。至於在都市裡大家怕貓吃到有農藥或受汙染的植物的問題，在環境還很原始的貝里斯是不太會發生的。

貝里斯　貝爾墨潘　Belmopan, Belize

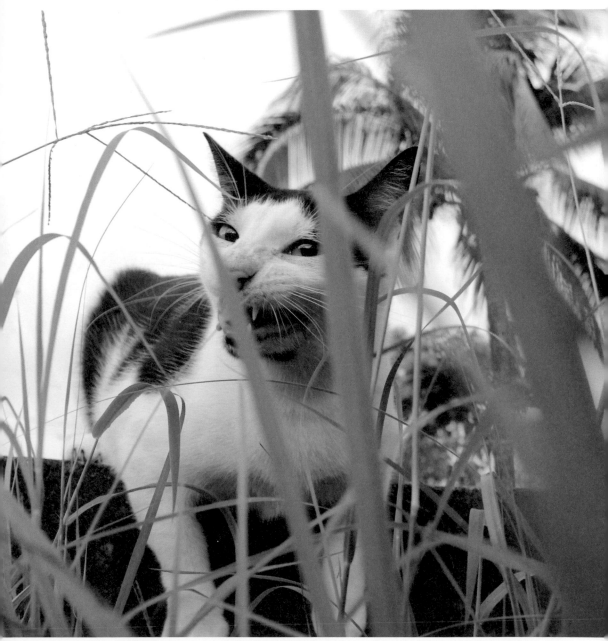

060

多喝水

Pipe-Licking Delicious

貓對於水質是很講究的。家裡養貓的都知道，一盆水放超過一小時，貓就不太想喝了，所以當你倒好了一杯水，放在茶几上準備要喝時，貓就會過來把頭塞進杯子裡。

對街貓來說，找到吃的不難，找到乾淨的水卻不太容易。因為許多好心人會順手將食物（或刻意帶來的貓食）給貓吃，只要往地上一扔就行了；而水卻是需要找到容器裝著才能讓貓喝到。近來似乎大家都知道貓需要多喝水，餵貓時常可見到有人會準備切開一半的寶特瓶裝水。

泰國 清邁 Chiang Mai, Thailand

巴西　里約熱內盧　Rio de Janeiro, Brazil

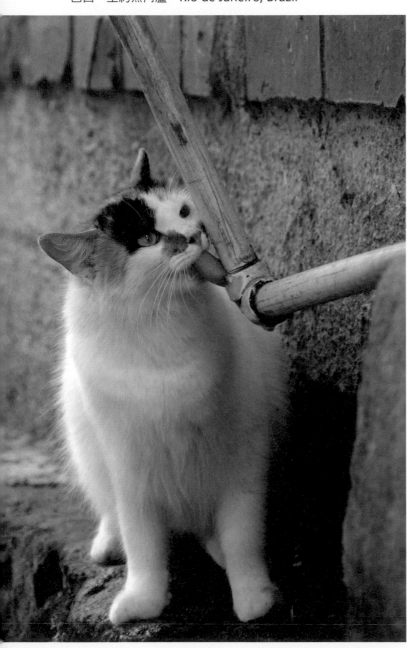

巴西里約一個公園中有許多野貓，當牠們要喝水時，都會跑到一段漏水的水管那邊。有趣的是，這根自來水管就在這個公園負責清潔與管理的辦公室後方，每天都有許多維修人員經過，卻沒人去修理漏水，大概他們認為，貓也需要一臺飲水機吧。

061

喝茶與泡茶

Have It Your Way

貓的很多疾病都是因水喝太少造成的，偏偏貓又不愛喝水；因為牠們天生就不喜歡碰到水，對要入口的水又非常挑剔，水不夠乾淨就完全不喝。

住在泰國廟裡的貓算是好命，因為會有像是大水缸的擺設，缸裡通常都是滿滿的水，貓真的想喝時保證水源充足。有些講究的還會放進花朵，不知道這對貓來說，算不算是加味的花茶。

狗也很喜歡這種大水缸，只是牠們比較粗魯，會直接跳下去當成是泡冷泉。

唯一可取的是，牠們至少還知道要排隊。

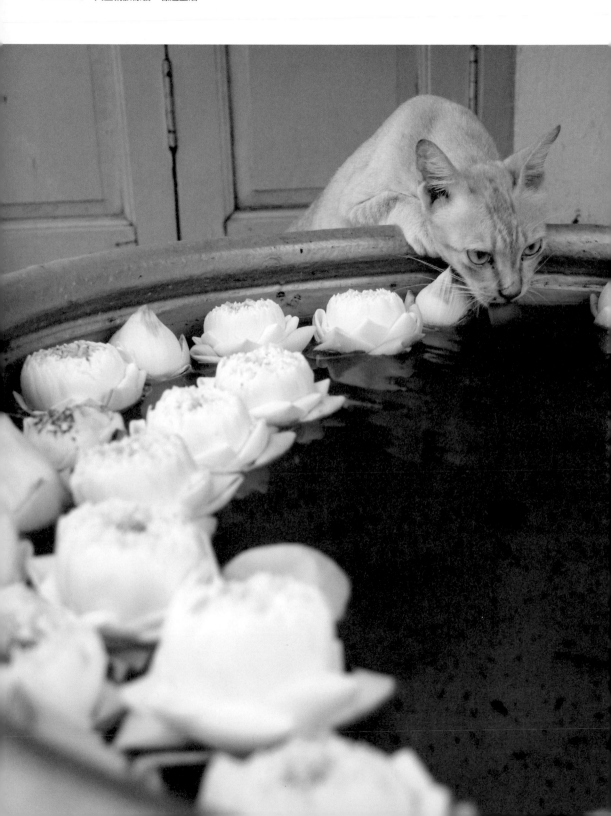

062

搶孤？

Never Offer to Teach Cat to Swim

貓到底會不會游泳？有人說貓和狗一樣，天生就會游狗爬式，至於貓不游泳的原因，主要是因為牠們不喜歡水；更何況把全身弄溼之後很難過，還得要花時間把身體舔乾。狗洗完澡或游完泳後，只要把身子甩一甩就好，可是貓卻會一直舔、一直舔，舔到乾為止，很累人的。

不過，我還是覺得貓最好還是會游泳比較好，因為這樣可以自己下水抓魚吃，不必再向人類苦苦哀求罐頭。

對住在汶萊水上村落的貓來說，這裡沒有狗、沒有車，更沒有人虐貓，唯一的天敵就是水吧。以貓的平衡感來說，要掉到水裡非常不容易，除非是和其他貓搶東西吃或是打架。在這裡其實很難看到貓落水，除非待得夠久，或是運氣好；這樣說好像太幸災樂禍了，應該說貓的運氣太差，剛好被人看到狼狽的模樣。

貓落水後，可不像小朋友那樣乾脆游泳消暑，牠會急急忙忙的游到最近的柱子，然後死命的往上爬。

你要身在現場才能身歷其境：一開始是撲通一聲，然後就是一連串爪子在木頭上發出的喀

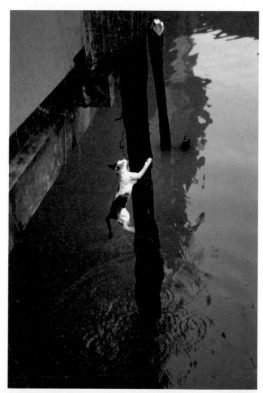

喀聲，接著一沱溼溼的毛球，就會躲到沒人看得到的地方開始善後。

這整個過程不到五秒鐘，目擊機會不大。大部分時候，只能看到一隻溼答答的貓兒夾著尾巴悻悻然走過，然後你大概可以猜到剛才發生了什麼事。

汶萊　水上人家村　Kampong Ayer, Brunei

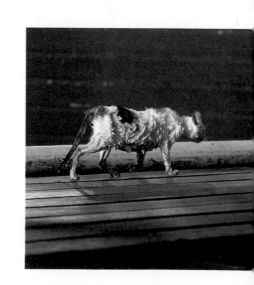

163

063

樹大招貓

A Great Tree Attracts the Wind... And the Cats

林子大了，什麼鳥都有；樹木多了，什麼貓都有。

國外的電視新聞裡，常看到小貓咪爬到樹上後下不來，消防隊就出動樓梯把貓救下來的英勇事蹟。臺灣的電視新聞我也看過類似的⋯⋯一隻小貓爬到屋頂上不敢下來，民眾打電話叫消防隊的人來。這種為民服務的好事，消防隊當然要通知電視臺記者，於是記者火速趕到現場，用著快要窒息的語氣說：「這隻小貓的處境有多危險，英勇的打火兄弟現在就要爬上好幾層樓高的梯子，準備⋯⋯。」

話還沒講完，貓突然跳下屋頂跑走了，消失在畫面裡。

記者一瞬間就軟掉了，很無奈的說：「我們把現場交還給主播。」旁邊圍觀的民眾連「阿母！挖底加啦！」的機會都沒有。

愛爬樹的貓不少，世界各地都一樣，因為那是躲避危險最好的地方。貓的爪子是向前彎曲的，所以理論上爬上樹容易，下來就難了。但我從未親眼看過下不了樹的貓，因為牠們都聰明的知道，下來時一樣是頭上腳下，用後退的方式，這樣爪子就能抓住樹皮了。

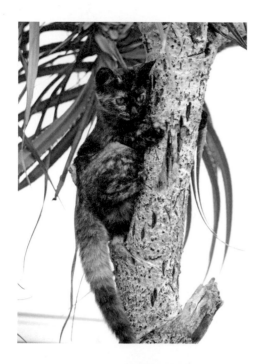

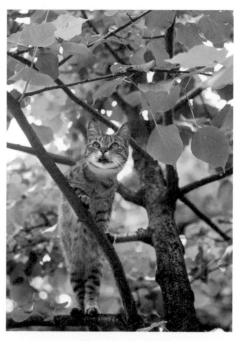

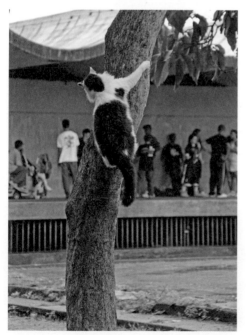

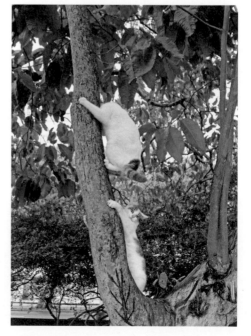

拍攝地點：法國、日本、巴西

竹蜻蜓附身

Ready to Take Off!

人生的第一隻寵物是狗。那時是小學二年級吧,只養了一個月就送人了。印象最深的是,看到小狗打噴嚏時嚇了一跳:原來狗也會打噴嚏啊!

長大後養貓,開始比較貓臉與人臉到底有哪些不一樣。除了毛髮與鬍子的長短外,這兩種臉其實差異不大,五官的位置也很類似。也許你覺得,說人臉與貓臉很像很誇張,但與其他動物比起來,至少人臉絕不像大象或長頸鹿之類的。

打噴嚏、咳嗽、流鼻水、嘔吐,貓與人都會。人會貓不會的,有打嗝、眨眼;貓會人不會的,有呼嚕、把鬍子前伸、變成飛機耳與突然快速甩頭。至於貓為何有時會突然甩頭,我也沒有確定的答案。本來以為是耳朵癢之類的原因,可是耳朵癢用爪子抓不就好了嗎?

在汶萊拍到這張甩頭貓真的不是故意的,按快門時牠就突然被竹蜻蜓附身了。就像攝影剛發明時,人類拍下馬跑步的連續照片,才第一次知道四隻腳的移動順序,與是否有四隻腳都離地的時候;所以我現在也知道,貓甩頭時,會以一隻眼睛當作圓心。

這算是一種很了不起的發現嗎?

汶萊　水上人家村　Kampong Ayer, Brunei

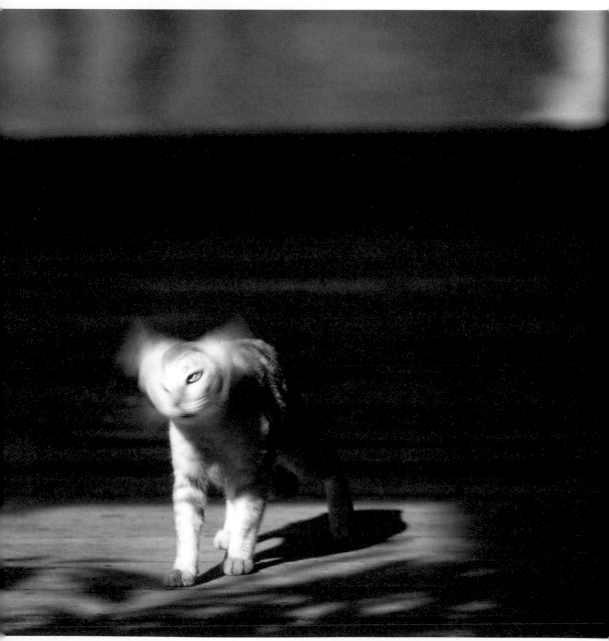

065

Tail Tells
尾巴會說話

關於貓尾巴的功用為何，眾說紛紜。有人說，尾巴可以保持身體平衡，但其實許多貓尾巴非常短，看牠們走路時也很正常；而且，有些貓尾巴還像是被折過的，又被稱作「閃電尾」或「麒麟尾」，這些貓走路時也沒有歪歪的。

所以至少依我的觀察，貓尾巴好像只有兩項娛樂功能：一是小貓追自己的尾巴，二是媽媽甩尾巴給小貓追。再不然，就是變成家裡小孩的娛樂，頑皮小孩都愛拉貓尾巴。

雖然尾巴沒有自身的功能，卻能傳達出貓當時的心情。尾巴一直搖啊搖的代表心情好，或是在思考等一下要如何搞破壞；翹得高高代表有精神，反之則是害怕或心情不好。

貓對於自己的尾巴是完全沒有控制力的，兩隻貓打架後分出勝負的那一瞬間就是最好的證明——打贏的，尾巴直指向天，打輸逃跑的，九十度向下垂。

汶萊　水上人家村　Kampong Ayer, Brunei

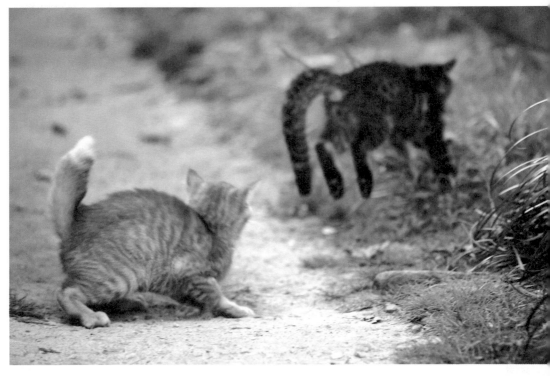

日本　座間味島　Zamami Island, Japan

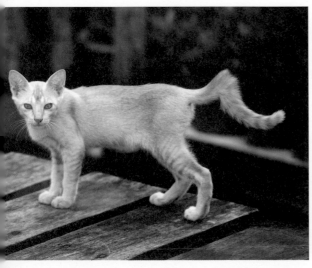
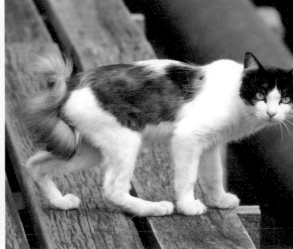

066

Cats Got Their Tongues

貓舔貓，一嘴毛

攝影可以將貓舌頭的快動作凝結下來，所以我們能看到貓是真的會把一大把的毛吞進肚子裡，也知道化毛膏不是用來騙錢的。

貓每天都在舔自己的身體，或是舔旁邊貓的身體，不知道肚子裡到底有多少毛，應該多到可以再變出另一隻貓了吧。家裡貓太多的話，毛不只會堆在貓自己的肚子裡，還會出現在人的衣服上、沙發上、眼睛裡、嘴巴裡、湯碗裡以及洗衣機裡。

「多如牛毛」這句成語一定是農業時代就有的，現在的人哪有機會看到一頭牛身上到底有多少毛？語言是會隨著時代而改變的，相信不久的將來，教育部成語大辭典裡必定會有「多如貓毛」這一句。

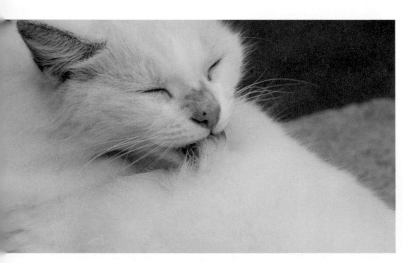

巴西　里約熱內盧　Rio de Janeiro, Brazil

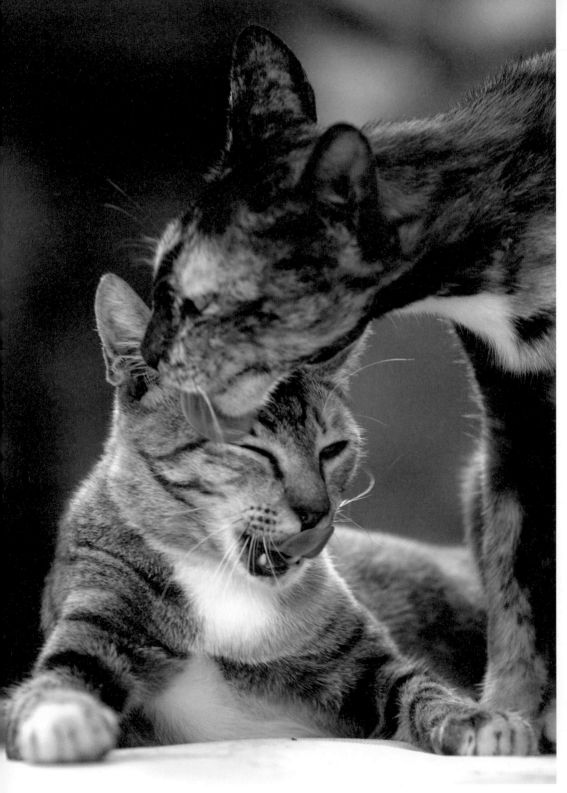

泰國　曼谷　Bangkok, Thailand

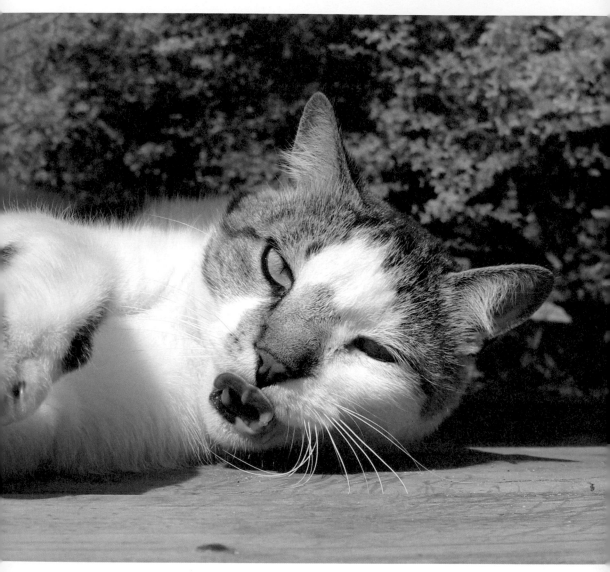

巴西　里約熱內盧　Rio de Janeiro, Brazil

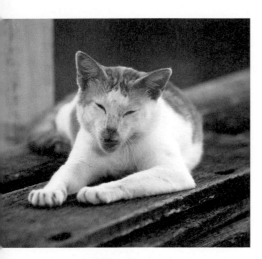

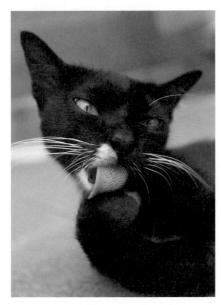

上下圖／汶萊　水上人家村
Kampong Ayer, Brunei

汶萊　斯里巴加灣
Bandar Seri Begawan, Brunei

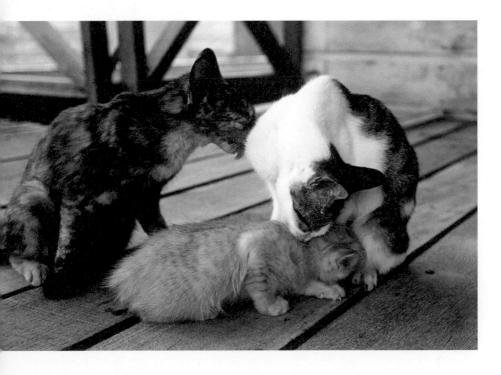

067

Three, Two, One, GO!

功夫街貓

專門介紹貓咪的電視節目與書籍都會詳細介紹各種貓的特性，例如某些貓特別黏人，某些貓特別愛藏東西；有的特別愛叫，有的貓適合陪小朋友玩，有的貓又有天生的疾病。

但他們介紹的各種特性裡，好像都找不到「戰鬥指數」這一項。

貓不是與獅子和豹是同類嗎？貓有利爪尖牙等可怕的武器，還有輕功、夜視與走路無聲等本事，所以功夫好不好應該是很重要的一件事。

如果我覺得家裡的貓太多、太頑皮、

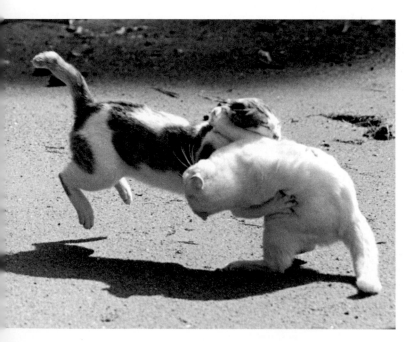

香港 南丫島 Lamma Island, Hong Kong

汶萊　水上人家村　Kampong Ayer, Brunei

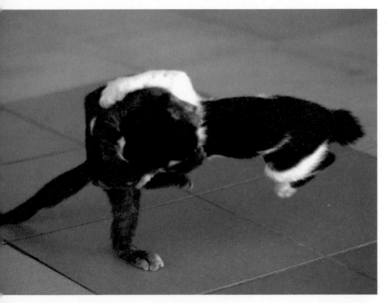

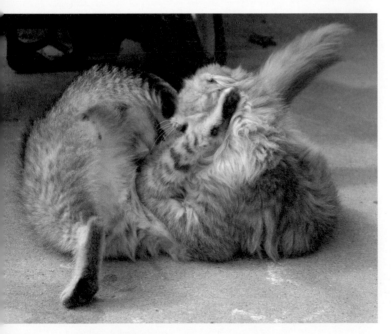

日本　座間味島　Zamami Island, Japan

太目中無人、太會搞破壞，我可以挑一個很會打架的品種的貓來養，負責當班長，管教其他的貓嗎？

可以預見的是，班長最後會變成大哥，帶頭使壞，然後家裡越來越亂……。

068

天生手賤

Curiosity Killed a Bug, a Lizard, and...

近年來，電視上關於野生動物的頻道在播出前都會加上警語：「本節目包括有令人不安的畫面」，這裡說的就是動物界弱肉強食的真實影像吧。雖然喜歡獅子、老虎，但看到其他可愛溫馴的小動物被牠們獵殺，還是有點不忍。

貓也是一樣。冬天躲在棉被裡的貓真是又乖又可愛，但是只要一看到小鳥、小昆蟲，牠們內心深處的獵食基因就被喚醒了。

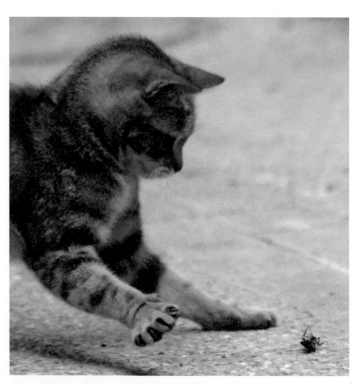

臺灣　臺北　Taipei, Taiwan

喜歡小鳥、小昆蟲的人，看到這畫面也會感到不安吧。尤其是貓的「報恩」感發作時，那種去外面把獵物叼回來放在你枕頭邊的舉動，才真的是可怕吧。

唯一感到高興的，就是家裡出現蟑螂的時候。家裡曾有一隻貓，最讓人放心把這種差事交給牠。牠不像一般的貓，要先玩弄小強一番，把家裡弄得到處是屍塊，而是盯住獵物後，突然衝上去一口咬住，嘴裡發出一陣像吃玉米片的卡滋卡滋聲，之後還跑去喝水，非常有效率的結束了這場戰爭。

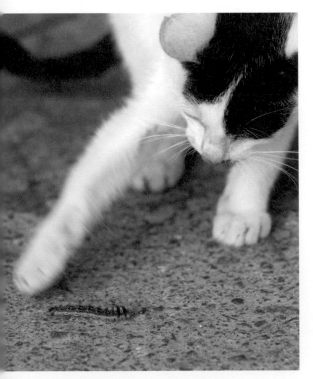

臺灣　侯硐　Houtong, Taiwan

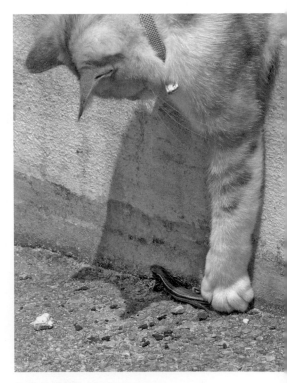

日本　沖繩　Okinawa, Japan

069

Tooth Brush for Cats

貓用牙刷

當別人知道你到世界各國去拍貓的時候，最常被問的問題就是，每個國家的貓有什麼不一樣？有時候我會認真回答，慢慢分析解釋。

有時候我只會說，全世界的貓都一樣，都是破壞狂。

當一間空屋的窗戶破了一塊，如果沒有立刻修補，沒多久，所有的窗戶都會被打破，因為喜歡搞破壞的人看到一片窗戶破掉沒人管，就知道這是個下手好目標，最後房屋就變成了廢墟。反之，如果及時修補破窗，就能阻止破壞繼續發生。這是著名的「破窗理論」。

很不幸，在貓身上，這個理論沒有用。牠破

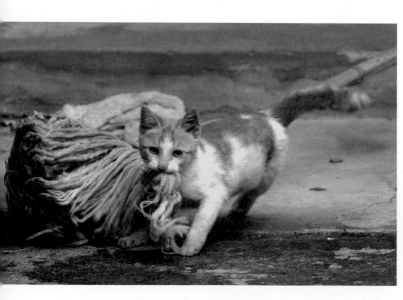

臺灣　淡水　Tamsui, Taiwan

汶萊　水上人家村　Kampong Ayer, Brunei

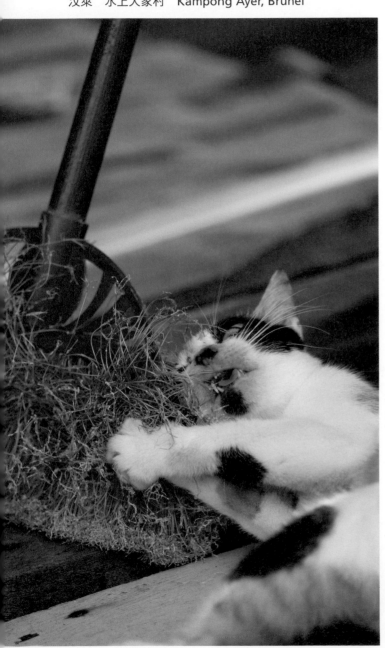

壞過的東西，修好了之後，牠會繼續破壞，反正結果都一樣，乾脆就別修了。家裡的沙發、地毯、壁紙、面紙、紙箱與旅行箱都是最好的見證。

至於那些會鑽進衣櫃尿尿的、鑽進廚房抽油煙機排氣管的、大便在床中間的，就算是上帝派來讓主人修行的吧。

070

Can We Talk?

貓耳東風

「廿八都」是衢州江山市著名的古鎮，位在浙江、福建與江西的交界處，因為地理位置特殊，一千多年來，這裡成為躲避戰亂的樂土。人們從四面八方來到這裡，也帶來了各自的方言與習俗。這個山中小鎮人口只有一萬多人，卻有十幾種方言與一百四十多個姓。

貓對於不同的語言能感受到差別嗎？我確定狗是一定知道差別的。許多工作犬是在美國訓練的，帶到臺灣來之後，還是只會聽英語

中國　衢州　QuZhou, China

的口令，所以是人要學英文，而不
是再教狗聽中文。

　　我也曾在美國一個家庭裡遇過
一隻大狼犬，牠會聽口令，但不是
英文的，因為這隻狗是從德國來
的，所以要對牠說德文。

　　如果貓的智商不會比狗低，那
牠們一定也聽得懂某些口令的意
思，但是牠們總是一副要死不活青
春期叛逆青少年的模樣，你喊了好
幾遍，牠們還是冷冷的看著你，毫
無反應。

　　所以對貓來說，哪種語言一點
都不重要。耳朵，拿來趕蚊子還比
較實際一點。

臺灣　新店　Xindian, Taiwan

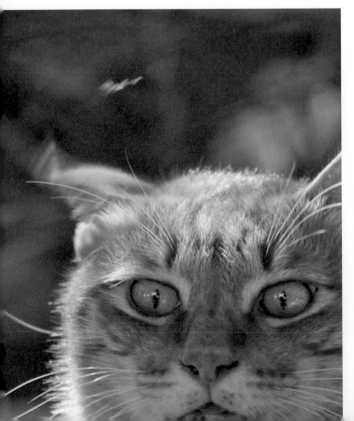

071

Time to Say Goodbye!
我不想上戰場啊！

貓到底能不能有實際上的功能？狗可以看家、打獵、導盲、緝毒或救難，貓好像除了「搞破壞」之外一無是處——除非是某位你很討厭的親戚家裡花了很多錢裝潢，還買了一組很貴很貴的沙發，你想毀了他家，就送兩隻貓給他。那麼這也就能算是某種功能了吧。

其實貓唯一的功能大概就是抓老鼠了，至少那些威士忌酒廠裡的貓好像都戰果輝煌，有一隻還號稱一生抓了兩萬多隻，被列入金氏世界紀錄。不過那本書應該沒寫出，實際上大概也有上萬隻可愛的小鳥或蜥蜴跟著老鼠陪葬。

現代都市裡的貓要抓老鼠已經很難了，除了沒有實戰經驗外，嬌生慣養的貓可能比人還怕老鼠。或許牠們也都知道，二〇〇七年中國洞庭湖水患＊時那場老鼠與貓的慘烈戰役，要被派去抓老鼠根本是去當炮灰。

＊二〇〇七年夏季，由於梅雨導致嚴重水災，洞庭湖一帶田鼠為避水患，不僅霸占湖區島丘自立為王，二十億隻的驚人數量，更將當地居民送去島上滅鼠的貓咪全數殲滅。

日本　座間味島　Zamami Island, Japan

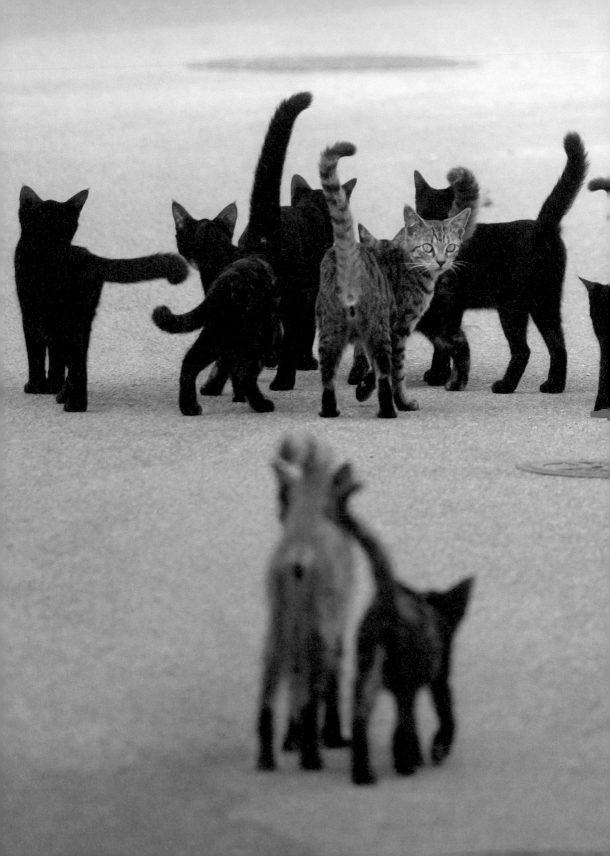

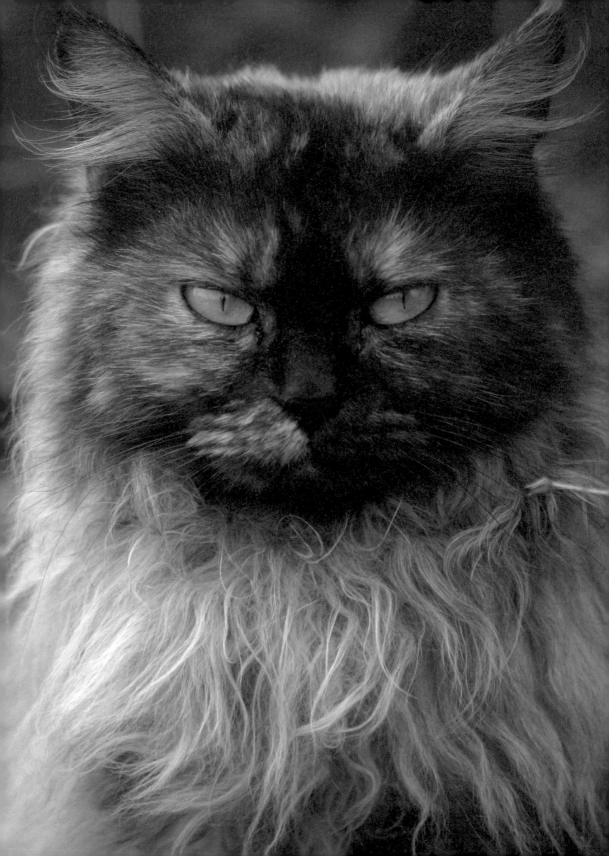

一種魚
養百樣貓

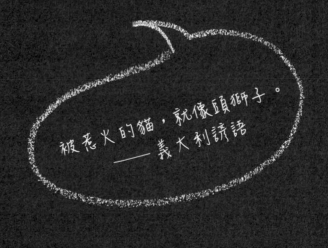

被惹火的貓，就像頭獅子。
——義大利諺語

072

Like Mother Like Son

是誰生的錯不了

貓的顏色跟個性到底有沒有關係？

常有人說三花貓的個性最黏人，黑貓也不賴，玳瑁則是最凶，也有的說法是以上完全相反，所以我覺得外表跟個性完全沒有關係。決定個性的是基因與後天環境。

純種貓是刻意培養出來的，每一代基本上都只住過三個地方：繁殖場、寵物店與主人家裡，這種貓的野性自然很少。另外就是每個國家的環境不同，對動物友善的國家，每一代的貓都知道人是無害的，所以街貓也與人很親近。

唯一可以確定的是智商，越純種的貓智商就可能越低。但或許這不是壞事，當寵物不就是要笨笨的才可愛嗎？家裡養了一隻聰明絕頂的貓，會自己開門、開窗、開罐頭、開冰箱、開水龍頭，那絕對是一種災難。

混種貓雖然生小孩時總是各種花色都有，但基本上還是有規則可循的，只要看到爸媽的顏色，小孩的也就不會差太遠了。

唯一的例外是玳瑁。因為玳瑁看起來就像是把貓的所有可能性都放在同一種貓身上，我就

遇過黑白貓與玳瑁生出橘子貓的情況；還有看過玳瑁生了三隻，剛好是橘色、黑色與灰色三種花色。

所以在野貓的世界裡，小孩與媽媽顏色相同的情況反而是比較難得的。

拍攝地點：中國、日本、香港

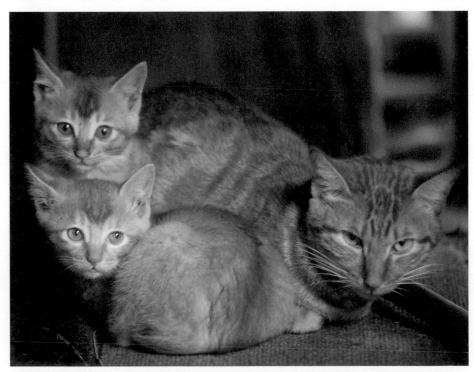

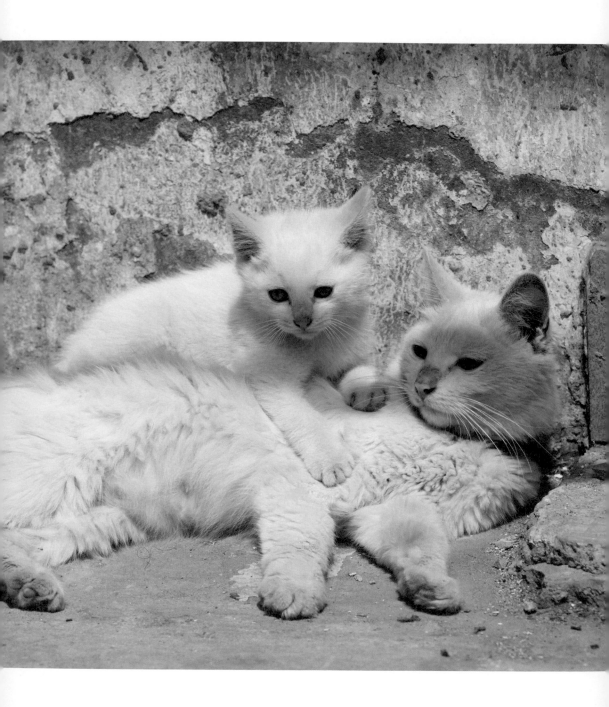

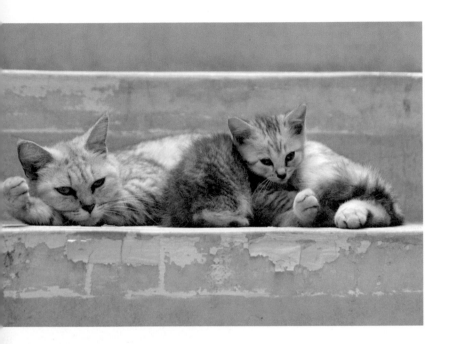

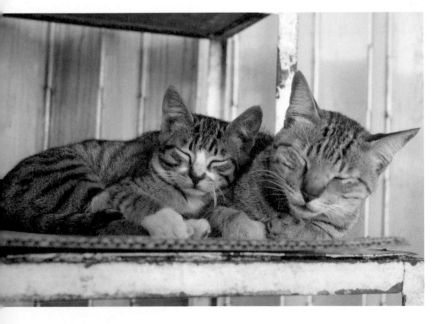

073

Paint Factory Explosion!

顏料工廠爆炸！

醜貓的不受歡迎，流浪動物之家的人感受最深吧。安排認養的時候，白貓、橘子貓或有著美麗虎斑的貓總是最受歡迎，至於常被稱為「阿醜」的玳瑁色貓則時常乏人問津。

其實我也養過玳瑁花紋的貓。大約十多年前吧，我想養一隻貓，便告知朋友們，如果在路邊發現被遺棄的小貓，記得趕快通知我。

我本來打算先去現場看一看貓長什麼樣子，再決定要或不要。沒想到不到一星期，一個朋友就直接拎了一隻路邊撿到巴掌大的小貓給我。我一看到當場傻眼：天啊，怎麼會有這麼醜的貓啊，簡直就像從墳墓裡爬出來的，太可怕了！這真的是貓嗎？還是別的動物？說不定長大了才發現是某種怪獸。

牠的花紋斑點雜亂到無法形容，毛長短不齊雜亂不堪，嘴角還有一塊歪歪的白色斑點，嘴上的鬍子大部分是黑的，而從這塊斑點長出來的鬍子卻是白的。唉，長得這麼醜，難怪牠媽媽不要牠了。

看到這隻怪貓，本來不想養的，可是總不能再把牠丟回路邊吧。就這樣，乾脆把牠當做是

拍攝地點：泰國、日本、汶萊、巴西

一隻特殊寵物，就像有人喜歡養蛇或蜥蜴，算是有與眾不同的成就感吧。至於取名字，當然就叫「阿醜」了。

帶阿醜上獸醫院時，連醫生、護士與其他客人都對牠的毛色「驚嘆」不已。我想醫生閱貓無數，不可能沒看過這種貓，只是沒想到有人願意當寵物養吧。醫生還很客氣的說這種花色很特別，口中未曾吐出一個負面字眼。

我想下次應該要送他一塊「宅心仁厚」的匾額。

逗號姊

A Comma on My Face

很久以前就聽過一套叫《三毛貓探案》的書，當時也沒仔細去研究，心裡一直以為這書與古早的漫畫《三毛流浪記》，或是跟作家三毛有一點關係。後來才知道，日文的「三毛貓」就是三色貓的意思。

至於三色貓有何特別或是長成什麼樣子，在沒有網路圖片搜尋的那個年代，倒也沒特別想到要「調查」，只覺得野貓本來就看起來花花的，有三個顏色很奇怪嗎？一直到某天在路邊看到一隻白底且同時有橘色與黑色斑點的貓，我才很確定的知道，這一定就是人家說的三色或三花貓了，果然不是很容易見到，後來也逐漸發現三花貓幾乎都是母貓的有趣現象。

當然這些事在有了估狗大神與微雞爺爺之後，都成了常識。不變的是，三色貓永遠都是那麼美，一種像是為了隱身在都市街頭廣告中而塗上的迷彩。

巴西 里約熱內盧 Rio de Janeiro, Brazil

075

Calligraphy Class
毛筆請不要亂甩

除了玳瑁的不規則花紋，黑白斑點也是讓貓「可愛」的另一個原因，但我始終無法理解，為何虎斑、灰色或橘色就不會有黑白貓這種無法無天的長相。這樣的情況，在世界各地都一樣，雖然嘲笑別人的長相很不應該，但走在路上，突然出現一隻臉上斑點極為詭異特殊的貓時，真的忍不住想笑出來。

因為這種貓有無限的可能性，所以成了我到世界各地尋貓

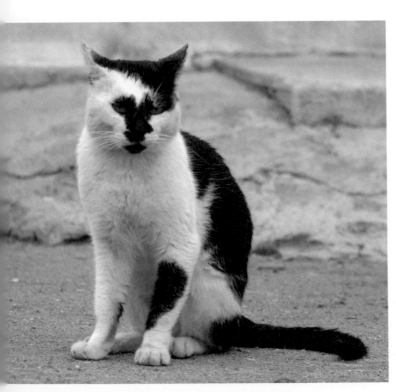

日本　座間味島　Zamami Island, Japan

時，不可缺少的主角。後來發現，與我同樣熱愛亂甩毛筆的人還真不少，在日本與泰國，都曾看過臉上斑點亂得不像話的貓，但脖子上都掛著項圈，真是越醜越有人愛。

在臺北，仁愛路上一家餐廳的騎樓放著一個貓屋，探頭一看，一隻乳牛貓也是臉上一坨，餐廳老闆可是愛得很。我把這貓的照片貼上網路，沒想到立刻有人寫信來說，這是某某飯館的「黑點兒」嗎？我們在網路相簿上有他的粉絲團喔！

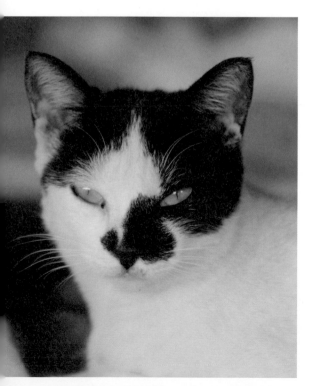

巴西　里約熱內盧　Rio de Janeiro, Brazil

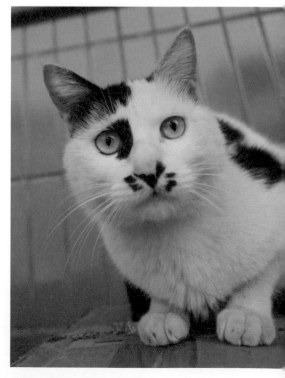

中國　廈門　Xiamen, China

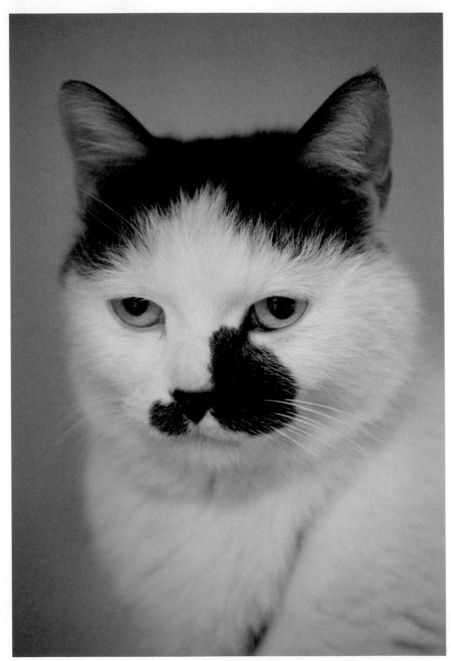

臺灣　臺北　Taipei, Taiwan

拍攝地點：泰國（左上）、臺灣

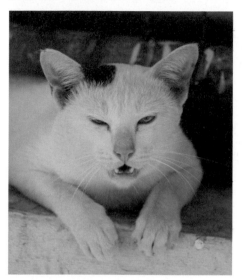

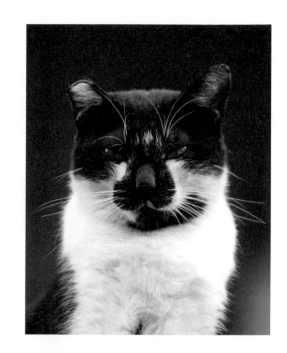

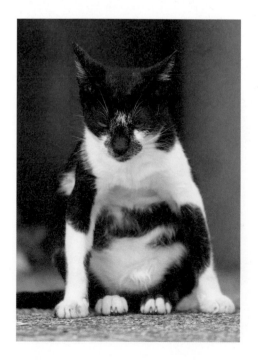

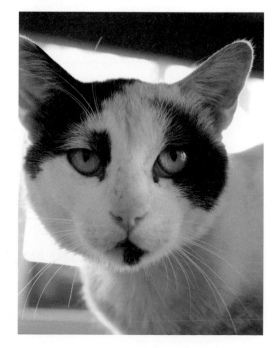

076

滿地暹羅貓

Siamese in Siam

泰國街貓的特色是，暹羅貓特別多。

牠們的身體通常是米白色，臉部、耳朵與尾巴帶有巧克力色，然後眼睛是藍色的。

依據一些有關貓品種的書籍，暹羅貓最早是泰國皇室（泰國古名「暹羅」）養的貓，近代曾瀕臨絕種，後經人工挽救，現在成為名貴的貓種之一，貓展中常成為眾人注目的焦點。

（雖然拍了十幾年的貓，但我很少看這一類的書。什麼品種不不重要，家裡養的也是有緣撿到的；因為對我來說，貓只有兩種——拍到的與沒拍到的。）

這種貓真的很名貴嗎？泰國街上很多啊，有貓的地方都會看到一、兩隻，也沒有人會特別留意。

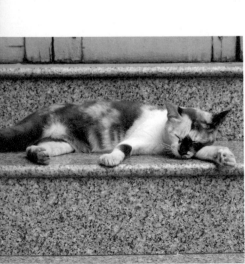

泰國　曼谷　Bangkok, Thailand

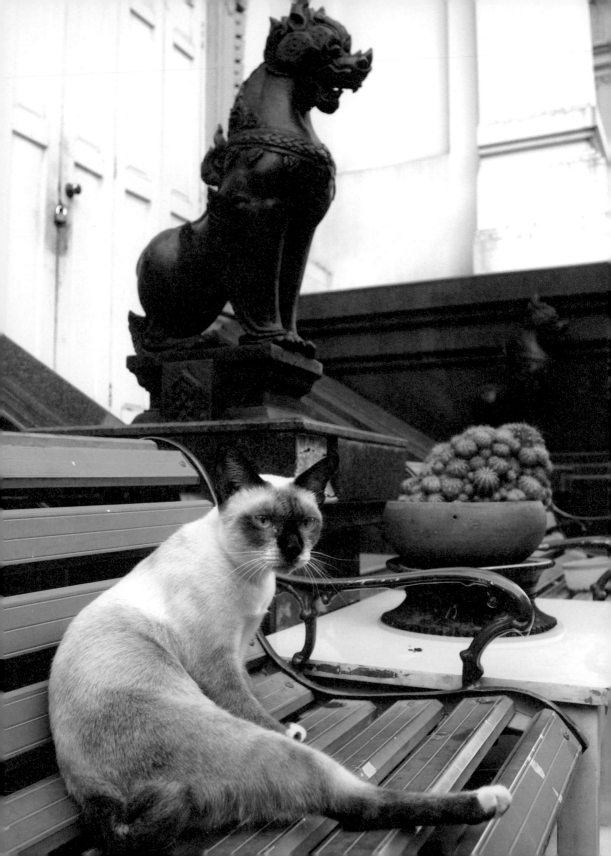

077

老鼠灰

Color: Mouse Grey

有幾種顏色的貓在臺灣很少看得到，其中一種就是灰色（不是銀色）。唯一有機會看到的就是英國短毛貓或是俄羅斯藍貓。大概是因為這兩種貓都是昂貴的品種貓，所以幾乎不可能在街上遊走，也不會跟其他種類的貓生小孩，所以臺灣的米克斯貓根本沒有機會出現灰色。

在其他國家街上倒是不難見到灰色的貓。原因之一是真的有「藍貓」跑到外面來生小孩，不然就是黑色與暹羅貓的棕色混合之後，黑色淡化成了灰色。總之，米克斯的偉大之處在於，世界上找不到兩隻顏色與斑點完全一樣的。

其實那些號稱藍貓的明明就是灰色的，只是據說在某種光線下會呈現藍色，所以這樣就要賣很貴嗎？那我們家米克斯小白，在藍色光線下也會變成藍貓啊。

泰國　曼谷　Bangkok, Thailand

巴西　里約熱內盧
Rio de Janeiro, Brazil

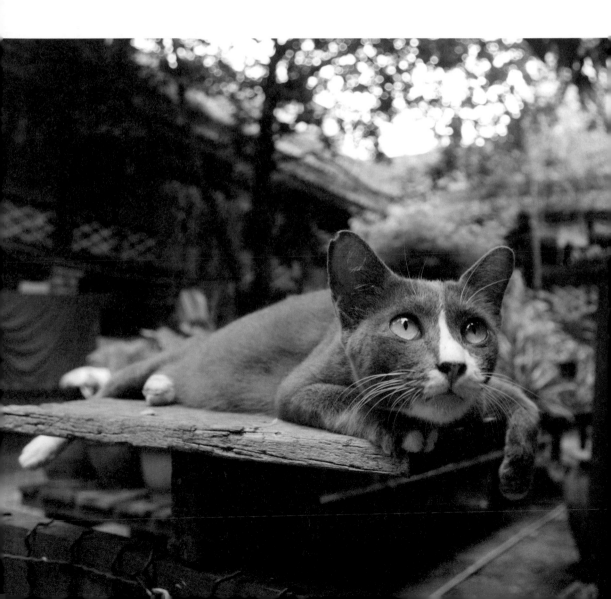

078

In and Out
裡外不是人

老一輩的人說黑貓不吉利，很可怕。會說這話情有可原，畢竟以前在鄉下地方，晚上燈光昏暗，走在四下無人又烏漆墨黑的路上，突然竄出一隻黑貓用綠色的眼睛瞪著你，那實在有點嚇人。但現在好像很少聽到有人這麼說了。

至少我在路上遇過兩隻小黑，都很黏人、很可愛。

一隻是在政大的後山網球場前。這隻小黑好像固定住在那裡，不少學生或附近居民爬山經過時，就會順便帶點食物餵牠，所以每次經過時，常可看到牠正在啃著整條鮮魚或是蝦子。就算你沒帶食物，即使半夜經過，牠也會一邊喵喵叫，一邊小跑步來迎接你。

另一隻就是在巴黎墓園遇到的這隻小黑。這位也是來者不拒，當牠的同伴看見有人靠近而躲到墓室裡，牠還是站在外面，一看到有人露出對貓的善意，牠就上前磨蹭。但這兩隻黑貓再不怕人，還是有其地域性的。雖然你要走時牠們會陪著你走一段，但只要離開住的地方太遠，牠們會毫不留情的掉頭回去。

這就是貓啊！

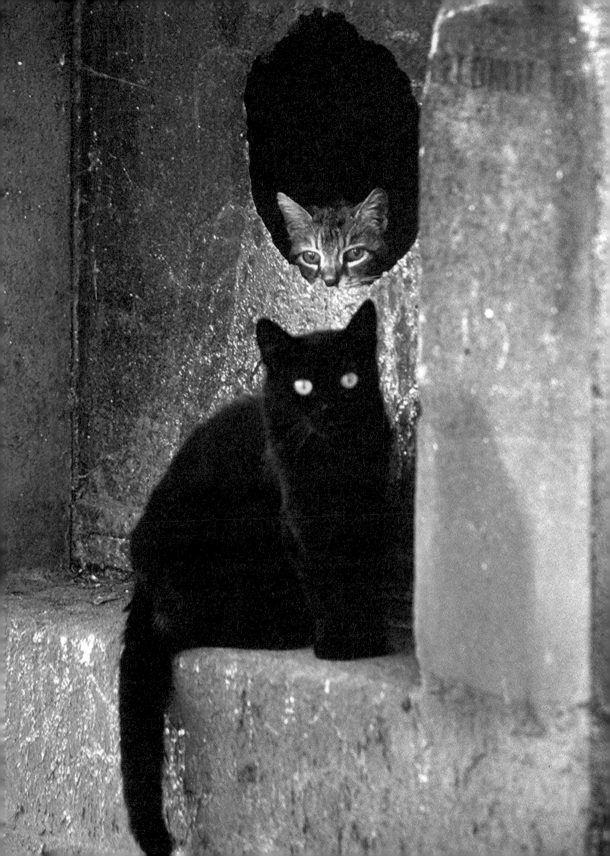

079

Lightning on My Face
晴天霹靂貓

有機會到里約，自然是滿心期待看到那種藍死人不償命的天空。結果到達的前三天都在下雨，著名的耶穌像完全被霧給包圍；即使爬上了耶穌山，站在離雕像只有十公尺的地方，竟然還是什麼都看不到，好像耶穌像根本不存在一樣。我想現場的觀光客許多人一輩子只會上來一次，就遇上大霧看不到耶穌，那真是名副其實的「上天作弄人」。

所幸離開的前一天，世界第一的藍天終於出現，我趕緊去看里約另一個著名地標——糖麵包山（Pão de Açucar）。拍照拍到一半，竟然從石頭縫裡跳出一隻貓，臉上還帶著一道閃電。

所以這算是名副其實的「晴天霹靂」嗎？

巴西　里約熱內盧　Rio de Janeiro, Brazil

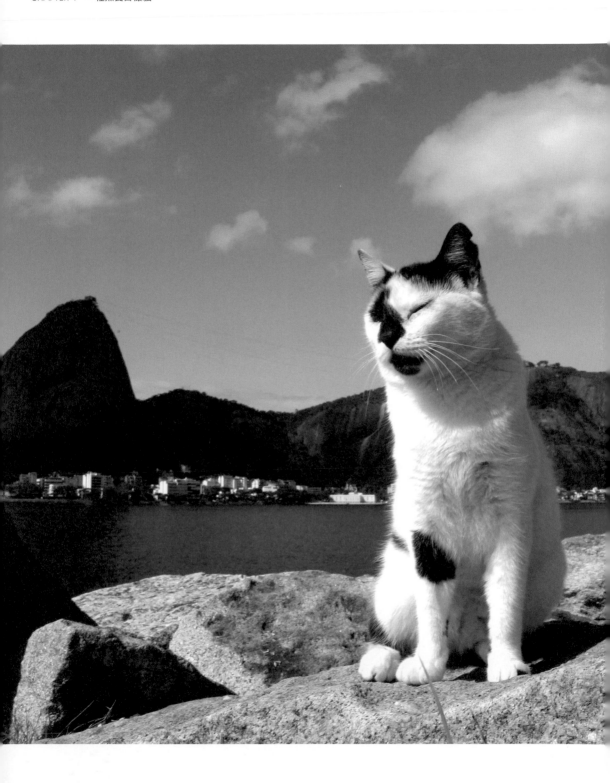

080

Central Parting is In!
頭髮中分就是帥！

許多人不喜歡貓的原因是，貓與人不親近，就連主人叫都不一定會來。

能接受穿衣服、戴項圈的貓也是少之又少，許多養貓人看到小狗可以穿著各式衣服，甚至穿上鞋子出門，一開始都會很羨慕的想要照著做。結果貓根本連三秒鐘都穿戴不了，花了幾百元買回來的東西，直接就進了垃圾桶。

至於花錢去外面洗澡、美容、剪毛、剪指甲，那根本是自找麻

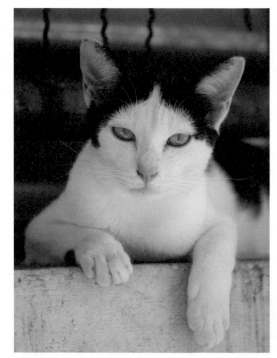

泰國 曼谷 Bangkok, Thailand

日本 沖繩 Okinawa, Japan

煩，有的還要先麻醉，搞得好像要動手術一般，許多美容師大概也不想賺這種錢吧。

但我覺得這是貓的優點，因為不須治裝費與美容保養費，這可以幫主人省下不少錢。至於全身上下最重要的髮型，有些貓也會把自己打理得很好，留個短髮再中分，一輩子不必梳頭都整齊。

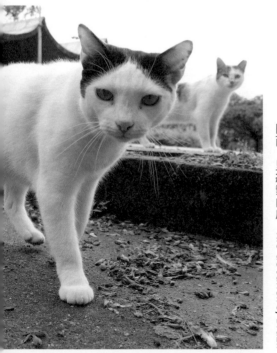

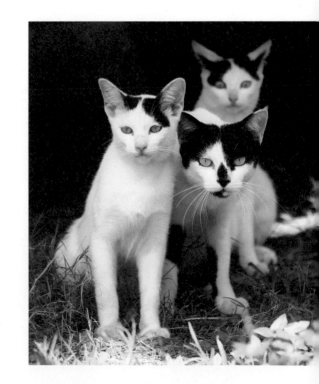

巴西　里約熱內盧　Rio de Janeiro, Brazil

081

The Heart of the Ocean

海洋之心

貓全身上下最獨特也最讓人印象深刻的器官,非貓眼莫屬。

喜歡貓的人覺得貓眼是神祕而美麗的,不喜歡貓的人卻覺得貓眼充滿邪氣。不論喜歡或不喜歡,顏色應該是最大的關鍵吧。

剛出生的小貓是閉著眼睛的,等到睜開眼後,你會發現牠們的眼睛都是灰色的,而且瞳孔大小並不會像成貓那樣隨著光線而變化,整個眼珠子看來圓滾滾的,可愛極了,像是好奇的睜大眼睛想看清這個世界。

貓咪長大後,眼睛才開始出現各種不同的顏色,綠的、黃的、藍的都有可能。俗話說畫龍須點睛,其實貓對於這句話才真是當之無愧,看見貓,你不得不被牠的眼睛所吸引。

愛貓人拜倒於這樣的眼神,怕貓者卻總在夜晚被那詭異的螢光嚇得不敢直視。

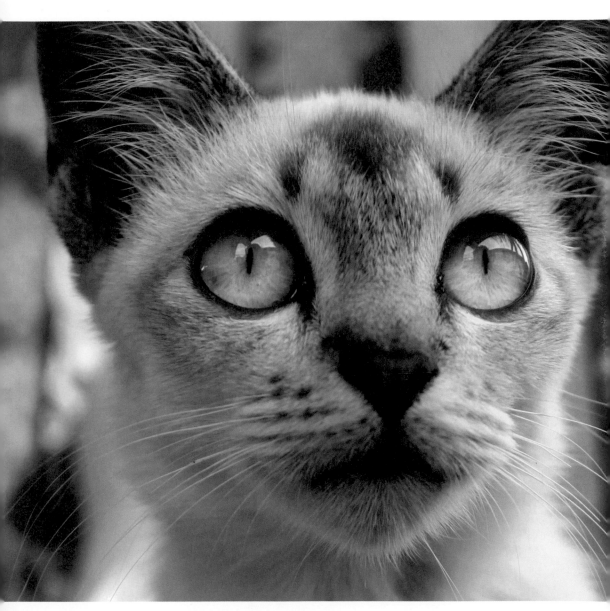

汶萊　水上人家村　Kampong Ayer, Brunei

082

Say Cheese!
陰陽眼、金銀眼、鴛鴦眼

許多白貓都會出現兩隻眼睛顏色不同的情況，關於這樣的事，原因與結果眾說紛紜。

有人說是陰陽眼、有人說是白化症、有人說藍色眼睛那邊的耳朵聽不到，還有人說如果身上不是全白，還出現灰色或黑色斑點，那耳朵就沒有問題。反正每個獸醫講法都不一樣，我也就懶得知道真相到底為何。因為家裡也有一隻，所以我可以確定的是，這種兩隻眼睛顏色不一樣的貓，在行為舉止上與其他的貓完全沒有任何不同，可愛的地方一樣可愛，煩人的地方一樣很煩。

在上海的菜市場裡遇到了一隻，而且還是小朋友。有些攤商對於每天在腳邊轉來轉去的貓兒沒感覺，反正偶爾叫兩聲就丟一點東西餵。但是當有人拿著看起來很專業的相機，用很認真的態度與很怪異的姿勢在幫他的貓拍照時，他就開始覺得自己的貓好像也很了不起，所以就拿起手機也拍了起來。客人要買什麼，就先不要管了。

而至於一隻眼睛就有兩種顏色的，就只能叫陰陽眼中的陰陽眼了，不知道這是不是世界唯一……。

中國　上海 Shanghai, China

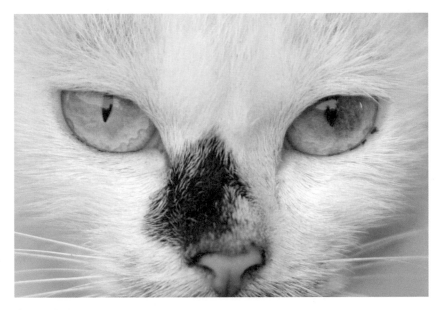

臺灣　基隆　Keelung, Taiwan

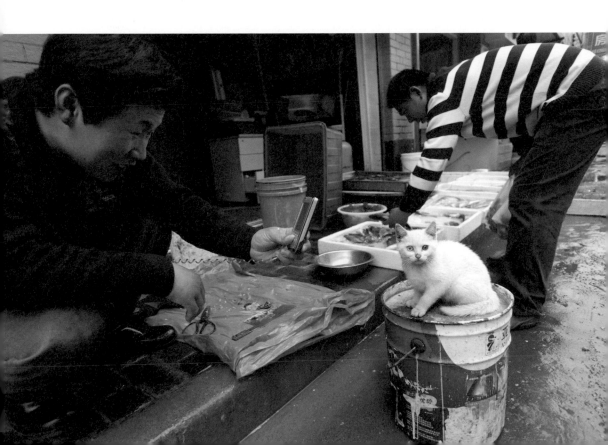

083

抱抱豹貓

Leopard Cat in Belize

養貓的人看到獅子、老虎與豹都會特別興奮，因為這些動物是貓的放大版，如果條件允許，許多人可能真的會養在家裡，當然風險是自己隨時有被吃掉的可能。所以許多人退而求其次，尋找長得像豹的貓，因此寵物市場上就有各種以「豹貓」為名的貓在販售。

售價當然很貴，只是到底什麼才是豹貓，定義卻眾說紛紜。有人說豹貓是家貓與石虎所生，也有人說豹貓就是孟加拉貓或藪貓。其實對於喜愛的人來說，只要身上的斑點像豹就可以了，沒有人會真的想把仍有攻擊性的動物養在客廳裡的。

真的親眼看到「豹貓」是在貝里斯的朋友家裡。貝里斯是個自然環境還維持得非常原始的國家，所以家裡的院子出現這樣的動物也不算奇怪，朋友也是愛貓人，這種市場上要價好幾十萬元的東西自己送上門來，當然就養下來了。

不過豹貓真的是有野性的，養在家裡會攻擊其他的貓，所以他們在院子裡蓋了個大籠子給牠。我只敢在外面看，沒膽進去抱牠、摸牠。

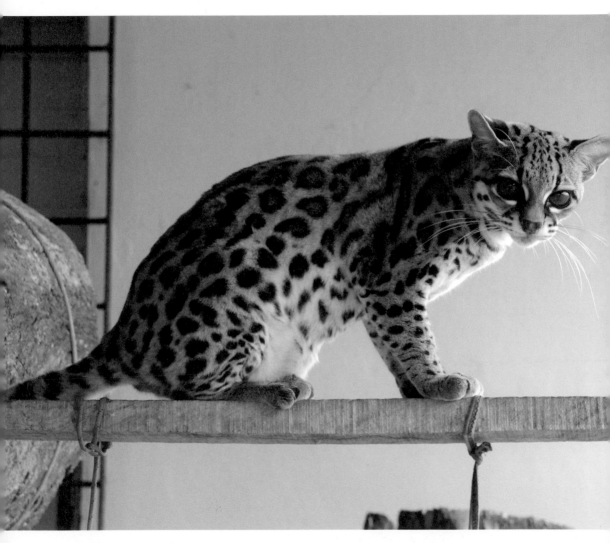

貝里斯　貝爾墨潘　Belmopan, Belize

Big Apple, Big Cat
蘋果大了什麼都有

會到紐約（俗稱大蘋果 Big Apple）全然在計畫之外，畢竟要在這裡遇見街貓機率很小。

但因為之前賓先生把世貿大樓給弄垮了，怕之後來個小小賓與迷你賓把自由女神或帝國大廈也給毀了，所以趕緊過來看看。

把觀光客該做的事做完之後，我決定去書店逛逛。所謂「書中自有黃金屋與顏如玉」，果然不假。到了林肯表演藝術中心（Lincoln Center for the Performing Arts）對面，全紐約最大的邦諾（Barns & Noble）書店裡，竟然看到一隻巨貓乖乖的陪著老太太坐在地上看書。帶貓來書店就很特別了，而且還是一隻巨貓──牠的身體長

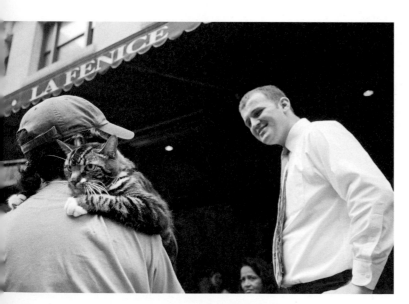

美國　紐約　New York, USA

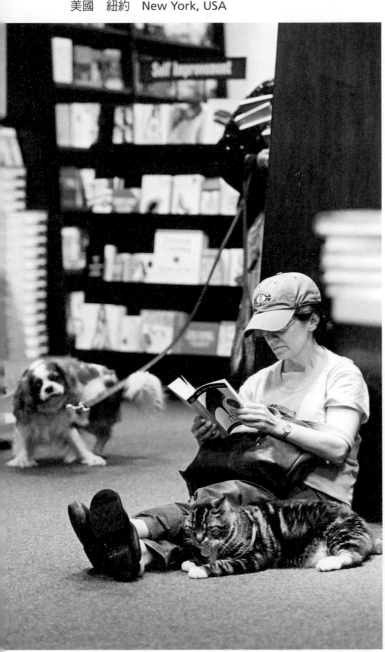

度居然快要跟主人的腿一樣長，這讓每個經過的客人以及他們的狗兒都驚訝不已。

貓兒很大，膽子卻不大。當他們走出書店時，貓咪開始害怕起來，畢竟紐約街頭人多車也多；貓咪不肯走，老太太只好一把抱起。要抱這種巨貓真的不容易，不但需要體力，還要接受街上每個人的注目禮，以及忍受臺灣來的貓仔隊一路跟拍。

085

Scarf Catalogue
圍巾百科，自由的百科全書

圍巾是圍在貓脖子上的長條形布料，通常用於保暖，也可因美觀、清潔或是宗教而穿戴。

在氣候寒冷的地方，貓咪們會穿戴用貓毛編織的厚圍巾來保暖。

在氣候乾燥、多塵或是空氣汙染嚴重的地方，貓咪們可以將一條輕薄的圍巾包著頸部，以保持脖子清潔。隨著時間發展，這種習慣成為了不少文化中貓咪的潮流服飾。

在某些國家，編織圍巾之類的衣物是常見的貿易貨品。各種顏色的圍巾也是一些貓咪球迷的用具。圍巾上印有支持的足球隊伍的名稱，貓咪會在觀眾席上展示揮動，吶喊助威。

圍巾一般用貓絨、貓毛、貓絲等材料製成。

日本　座間味島　Zamami Island, Japan

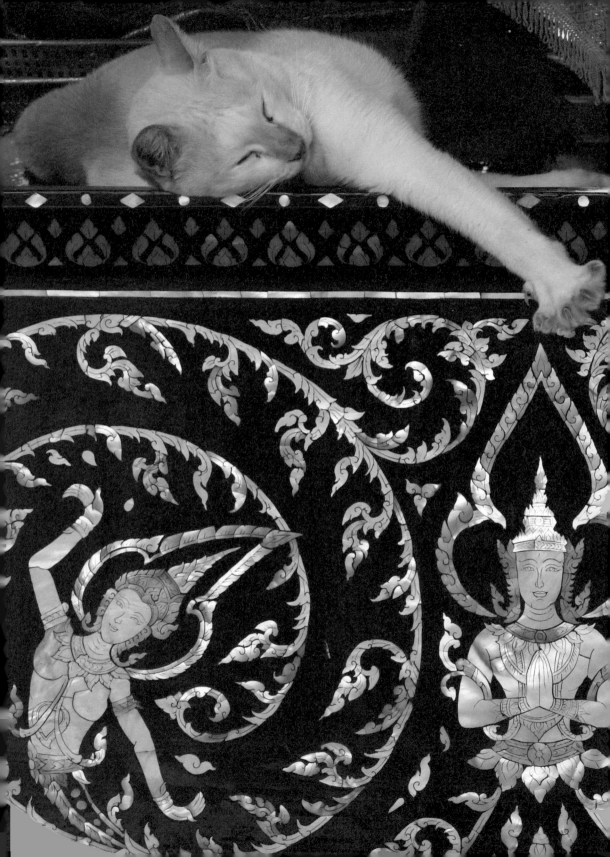

歲月靜好，
只因有喵

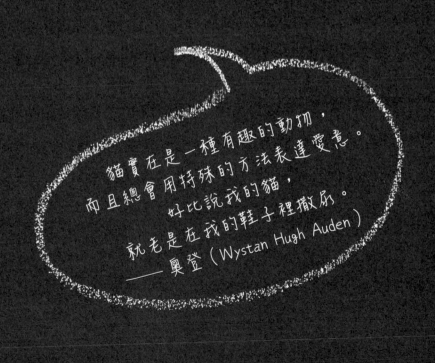

貓實在是一種有趣的動物，
而且總會用特殊的方法表達愛意。
好比說我的貓，
就老是在我的鞋子裡撒尿。
——奧登（Wystan Hugh Auden）

086

開門見貓

Every Cat Is Valiant at His Own Door

帶著看起來很偉大的相機到世界各地拍照，尤其是又要跑到住宅區，或是探頭到人家院子裡，看看有沒有貓，其實是有一定的風險的。日本一部關於貓咪的漫畫裡，其中一篇的內容就是，一位拍貓的攝影師在住家圍牆外踮腳觀望，而屋子的女主人剛好在浴室洗澡，結果攝影師被當成偷拍的色狼而被抓到警察局去了。

拍了世界這麼多國家的貓，我慶幸自己還沒有遇到這麼倒楣的狀況。除了偶爾被狗追之外，貓主人對於有人對他的貓這麼感興趣，通常是很高興的。有時還會把家裡其他的貓也抱出來獻寶，甚至也有因為同是愛貓人而請我進家裡坐坐的。還有一些是聊完天之後，知道我專門在拍貓，就把我當成貓專家，一直問我貓生病該怎麼辦之類的問題。

貓主人熱情當然很好，不過最需要熱情的還是貓本身；一看到外人就跑，那也不用拍了，而那種看到外人還會站起來迎接的，更是可遇不可求了。

日本　座間味島　Zamami Island, Japan

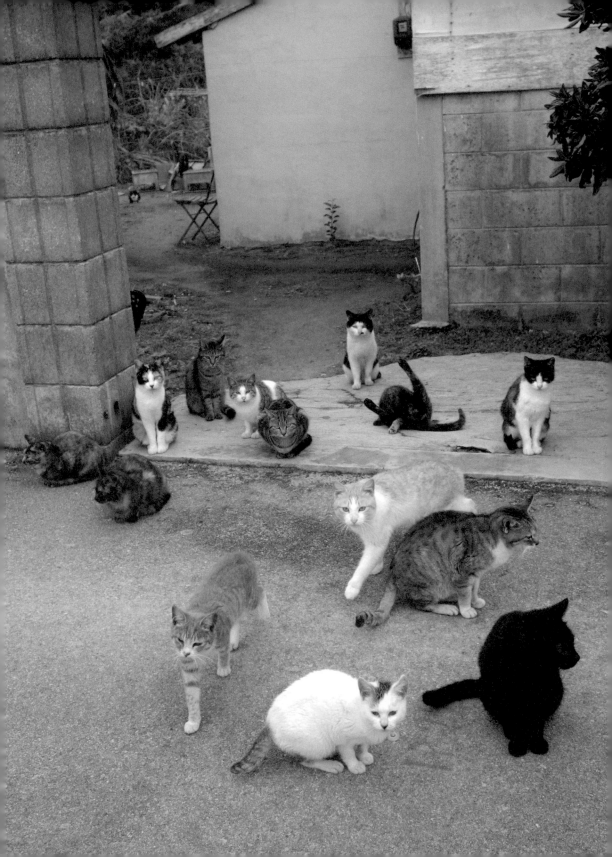

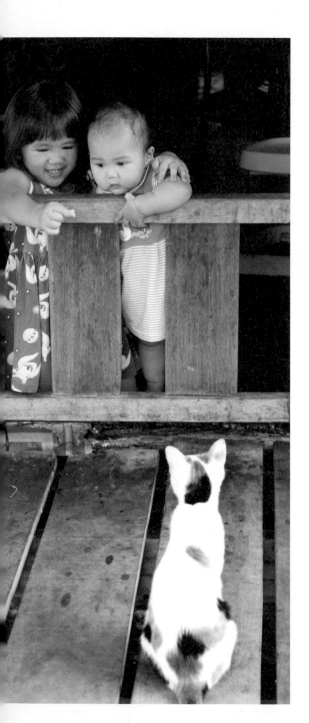

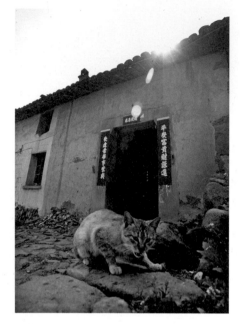

中國　衢州　QuZhou, China

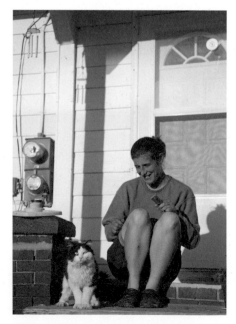

美國　佛蒙特州　Vermont, USA

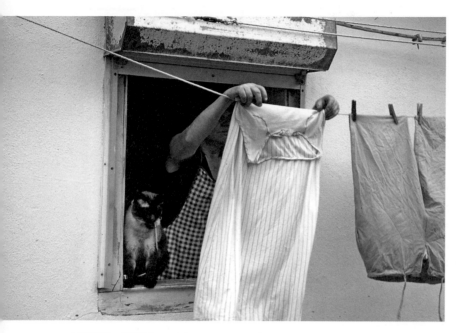

葡萄牙　里斯本　Lisbon, Portugal

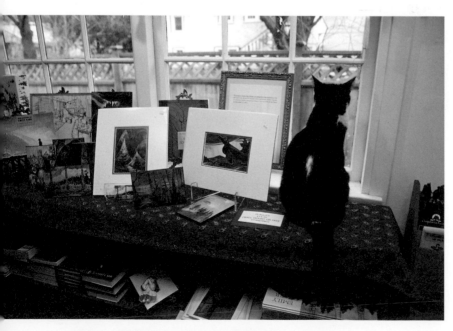

加拿大　維多利亞　Victoria, Canada

汶萊　水上人家村　Kampong Ayer, Brunei

087

踏雪尋貓

A Snow Year, A Rich Year

雖然常在世界各地旅行，但看到雪仍會很興奮，尤其在都市裡。前幾次看到雪都是在高山上、滑雪場，那裡鋪天蓋地的銀色世界是悠閒的感覺，因為會出現在那的人都是去度假的。

第一次在城市裡看見雪是在韓國首爾。晚上十點多，從一家餐廳，一開始以為是下雨，仔細一看才發覺是飄雪，且地上都結冰了。由於進那家餐廳時要脫鞋子，還要把鞋子放在大門外，穿鞋子時差點穿不進去，因為鞋子也結凍了，硬得像是石膏做的。還有這輩子第一次走在結冰的水泥地上，差點沒摔死。

第二天到了首爾近郊一個傳統村落，所有老房子的茅草屋頂都積滿了雪，這時一隻貓探出頭來，東聞西看，像是要找吃的。我穿著厚襪子加靴子，手上戴著手套都覺得快凍僵了，這裡的貓卻要打赤腳走在雪地裡覓食。或許貓也和人一樣，住在高緯度地區的總是比較強悍，因為求生存使然。

回到臺灣，每次冬天寒流來時，看到貓睡在棉被裡十幾個小時不出來，想要整理棉被把牠拉出來時還很不爽的咬人，我就想把牠送去西伯利亞的集中營管訓一下……。

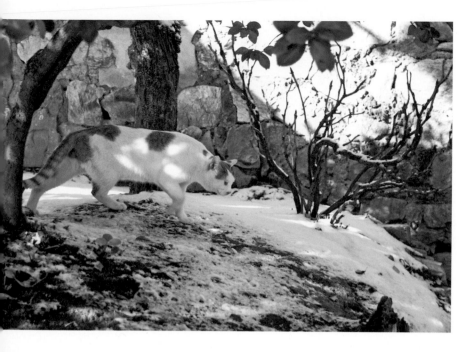

韓國　首爾　Seoul, korea

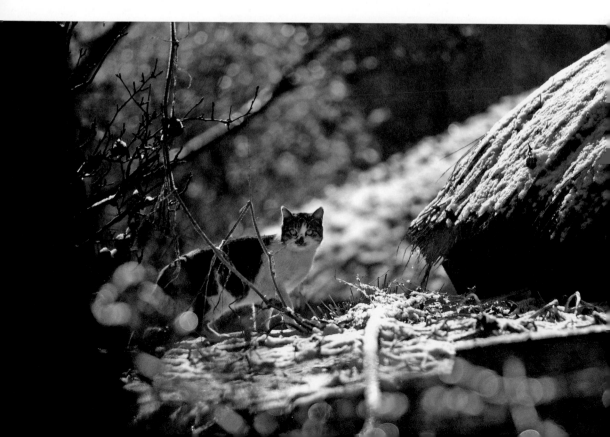

088

Every Man Has His Taste

生出來一定是橘子

愛屋及烏，愛貓及獅，看到獅子就會覺得是比較大隻的貓，有機會也想養一隻。

幾十年前那個曾在英國哈洛氏（Harrods）百貨公司買到獅子，然後養在家具店裡，最後帶回非洲野放的故事最近又被炒熱，雖然那是真實事件，但現在已不可能發生這種都市傳奇了。想要拍到獅子的一舉一動，只能去動物園。而那裡的獅子通常比貓還懶，幾乎都是躲起來睡覺。

唯一的例外是在韓國的動物園，獅子不但出來晒太陽，還當眾玩起疊疊樂。

當這兩張照片放在一起，我總會想著，為何公獅與母獅的外表差別那麼大，一眼就分得出來，而公貓與母貓卻時常讓人分不出來呢？

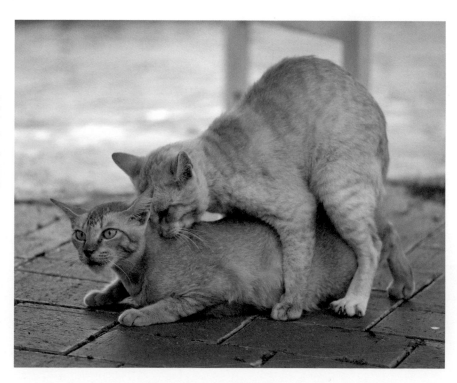

汶萊　斯里巴加灣 Bandar Seri Begawan, Brunei

韓國　首爾 Seoul, korea

089

There Is More Than One Way to Hold a Cat

抱貓的 101 種方法

即使人們可以有一百種方法抱貓，但最好的方法是第一百零一種，就是不要抱，因為貓根本不喜歡被人抱。

對愛貓人來說，家裡養的貓願意讓你抱著超過三分鐘，應該算是祖上積德吧。

不過就算是祖上真的積了德，你也抱不了太久，因為家裡的貓通常會胖到快抱不動了。

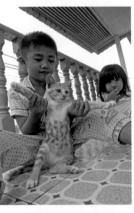

汶萊　斯里巴加灣
Bandar Seri Begawan, Brunei

汶萊　水上人家村
Kampong Ayer, Brunei

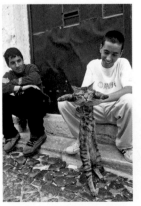

葡萄牙　里斯本
Lisbon, Portugal

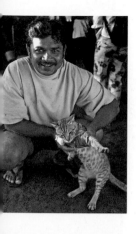

斯里蘭卡　可倫坡
Colombo, Sri Lanka

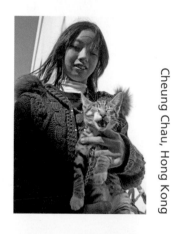

汶萊　斯里巴加灣
Bandar Seri Begawan, Brunei

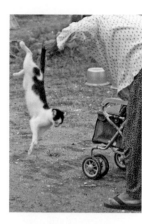

日本　座間味島
Zamami Island, Japan

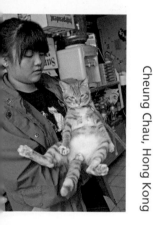

香港　長洲
Cheung Chau, Hong Kong

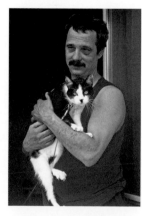

香港　長洲
Cheung Chau, Hong Kong

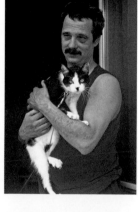

法國　巴黎
Paris, France

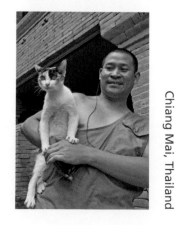

泰國　清邁
Chiang Mai, Thailand

巴西　里約熱內盧
Rio de Janeiro, Brazil

090

Copy Cat
有樣學樣

不知為何，中外跟貓有關的諺語或形容詞很多都是負面的。例如「貓來窮，狗來富」、「貓哭耗子假慈悲」、「好奇殺死一隻貓」等。

在英文裡面，沒有自己的主見與創意、一直模仿別人，則會被稱作是「Copy Cat」（模仿貓）。貓其實並沒有比其他動物更會模仿，至少講話的能力就比不上鸚鵡。會有Copy Cat這個說法，完全是來自於某個奇怪的童話裡一隻愛模仿的貓，從此以後這兩個字就連在一起了。如果當年寫下這個故事的人是用豬來當主角，那或許就會變成「Copy Pig」──唸起來舌頭會打結就是了。

對愛貓人來說，要是家裡真能有一隻Copy Cat應該很有趣吧，可惜貓唯一會模仿的就是睡覺。你在睡覺的時候，通常牠也在睡覺。

至於這三張照片，就算是貓不小心做出了跟旁邊的東西一樣的動作，然後我又不小心在現場吧。

日本　座間味島　Zamami Island, Japan

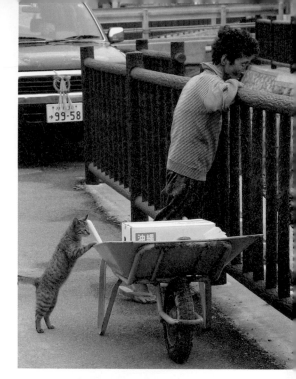

泰國　曼谷　Bangkok, Thailand

日本　座間味島　Zamami Island, Japan

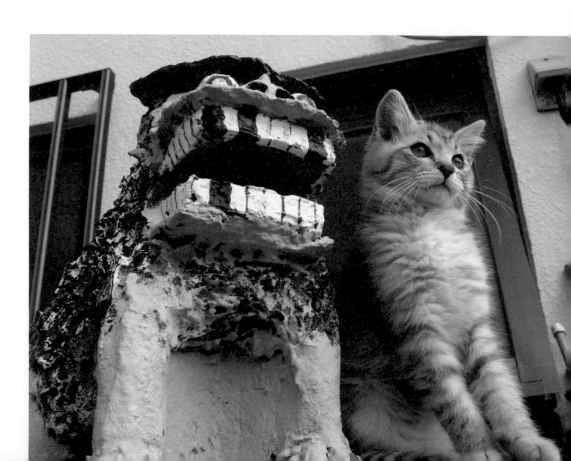

山寨貓項圈

Home-Made Leash

當一個國家剛開始認真對待寵物時，通常都會先拿人使用的東西給貓狗用。在離杭州還有四個多小時車程的江山市，這些高檔豪華專用配備還不是隨處可買，但有些人又希望能養貓，或者更精確一點說，把原本街上的貓變成自己的貓，那身邊有什麼就隨手拿起來用吧。

在中國，不只一次看到有人拿條尼龍繩或麻繩就當成遛貓繩在用，食物更是大家一起分享。至於食器，放在地上或是人用的鋼碗就可以了吧，把魚骨頭裝進有貓耳朵形狀的白色瓷盤，難道就會變成魚子醬嗎？其他

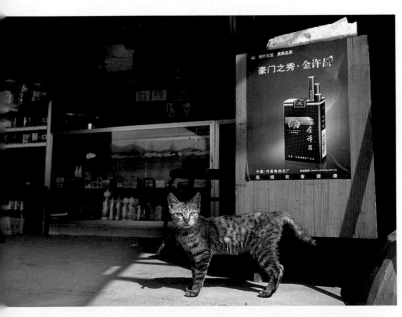

中國　衢州　QuZhou, China

234

據說可提升心靈層次的用品更是根本沒看過，反正街上老鼠也不少，這裡的貓絕不會因為放空太久而到得憂鬱症。

只是這樣的景象不知還能維持多久，當大家都開始用水果牌的手機後，貓用品應該也會跟著進化，就好像是電動玩具與都市小孩的關係。住在野外的貓，有蟲子可抓，有小鳥可以追，日子不會無聊。現代人把貓養在家裡，只好發明各種逗貓棒來喚醒貓的本能。當然野貓也是會被逗貓棒迷惑的，就像鄉下小孩，即使可以隨時爬樹玩水，遇上Switch或是PS5這種逗貓棒，也是毫無招架之力啊。

以後中國的寵物貓狗數量一定會越來越多，甚至比臺灣的人加貓加狗總數還多，遲早所有的尼龍繩都要進化成項圈，真是商機無限啊。

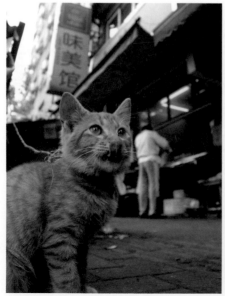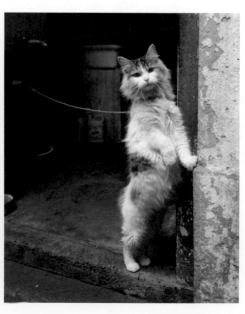

中國　上海　Shanghai, China

092

蘇洛＋青蜂俠＋蝙蝠俠＋漢堡神偷？

Zorro + Green hornet + Batman + Hamburgler?

身為一個以拍照為常業的人，或是一個被旁人認為是喜歡拍照的人，就必須要面對一些無法回答的問題。

舉例來說，最常見的就是「現在數位相機要買哪一臺？」不然就是「植物園荷花開了，你有去拍嗎？」或是「哪裡風景很漂亮、哪裡會放煙火，你不是喜歡拍照嗎，怎麼不去拍？」之類的。

遇到這種問題，我通常啞口無言，然後開始認真思考要如何回答比較恰當。不過當我想好要如何說明、準備開口之際，問的人都以為我是不想回答，或是反應遲鈍有言語障礙之類的，就把話題轉到別的地方去了。所以我很少需要真的開口回答這類問題。

後來，大家逐漸知道我在拍貓，問題就變成：「你在拍貓啊，我知道哪裡有很多貓，要不要去拍？」

「哪裡？快告訴我！」我急切的想知道。

「基隆路。」

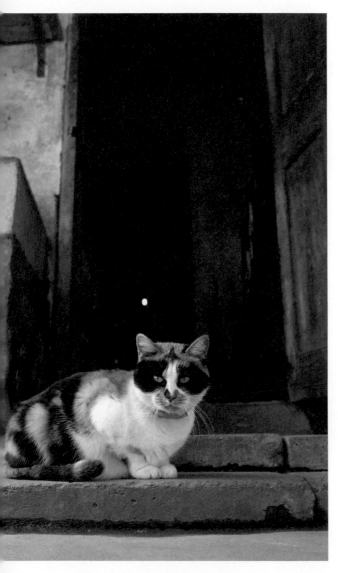

中國　上海　Shanghai, China

「基隆路那麼長，在哪條巷子，告訴我確實的地點好嗎？」

「就是通化夜市那裡啊，好幾家寵物店，一大堆貓都好漂亮。」

嗯，我的反應遲鈍與言語障礙問題，看來還要一段時間才能改善。

不過我最近想到了一個迅速而確實，且又能真實反應我的攝影理念的回答方式。如果有人再問：「淡水的夕陽很漂亮，要不要去拍？」我就回答：「太美了，不去。」

或是說，「誰家裡有一隻貓好可愛，去拍吧！」我就回答：「不夠醜，不拍。」

093

頭貼頭，有密謀

Many Heads Are Better Than One

人生第一次養貓時，我直接去流浪動物之家領養，兩隻米克斯小貓被關在一個籠子裡，看起來像是同一胎生出來的。我兩隻一起帶回家養，從此牠們形影不離，吃飯在一起，玩樂在一起，冬天還疊在一起睡。其中一隻去看病住院，另一隻會叫上一整晚，不停的到處走來走去，尋找同伴。後來其中一隻先走了，另一隻還沮喪鬱卒了好一陣子。

現在家裡養了五隻貓，五隻來歷不同，年紀從三歲到十幾歲都有，時常打架，搶食物、搶沙發、搶床位，從來不會擠在一起睡；寒流來了，牠們會找人類取暖，不會找其他貓。對牠們來說，人類才是好朋友，同類並不是。

其實這樣也好，不然萬一哪一天五隻貓聯合起來對付我，要求每天要吃多貴的貓食，貓砂盆隨時要保持乾淨，冬天一定要開暖爐……否則就要把沙發、壁紙、音響全部抓爛……那該怎麼辦！

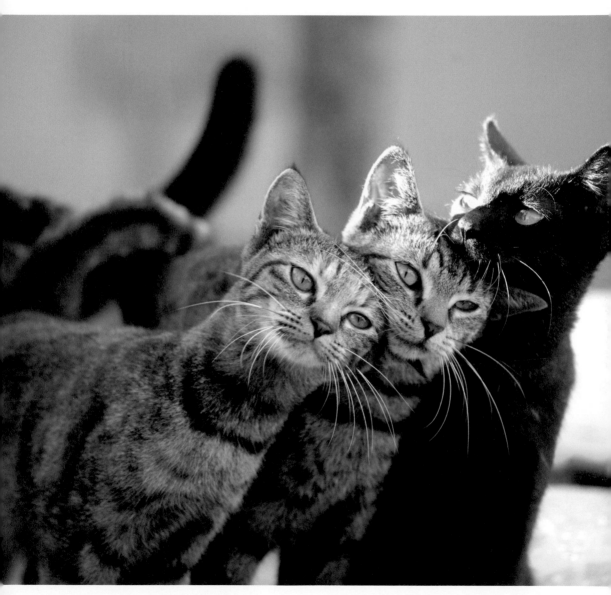

日本　沖繩　Okinawa, Japan

094

貓山貓海

It Rains Cats and...Cats

一個不養貓的人跟我說，我發現你們這些養貓的人一開始都養一隻，然後就會有第二隻，再來就越養越多，家裡有五隻貓以上的大有人在。我解釋說，貓很獨立，不需要出門遛貓，所以養一隻跟養很多隻沒有太大差別。當然也可以反過來說，貓的破壞力很強，養一隻貓跟五隻貓結果都是一年毀掉一個沙發。所以就多養幾隻吧，看起來氣派。

世界各地的愛貓人也是英雄所見略同，尤其是那種養在家門口的，腦袋裡絕無節育這兩個字。看到我在拍照，他們就會不停抱怨說，這些貓一直生一直生，越生越多，嘴裡雖然念念有詞，但還是很驕傲的拿出超大包的貓飼料倒進大臉盆裡。

這就好像開賓士的人一直嫌車子很耗油、太大臺很難停之類的，但是下一臺車還是繼續買賓士。

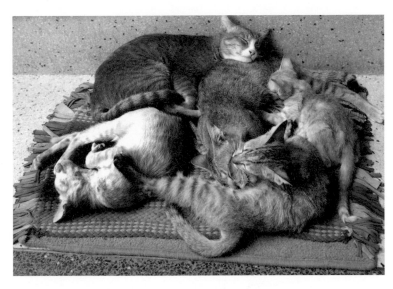

泰國　清邁　Chiang Mai, Thailand

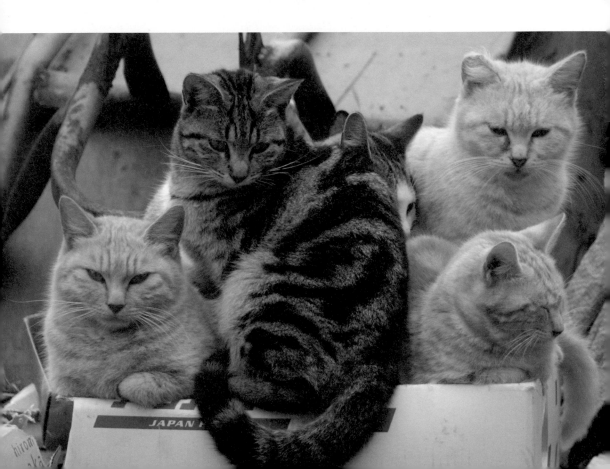

095

Le Chat Noir

墓園裡的小黑

在許多臺灣人眼裡，墳墓是可怕的，黑貓是不吉利的，要是在墓園裡遇到黑貓，那他們大概會嚇得要去找人收驚。但偏偏事實就不是如此。在許多國家，墓園旁的房子反而比較貴，因為視野好，大樹多。黑貓就因為某些無聊的傳說而被歧視也真是倒楣，我在世界各地的墓園裡都遇過黑貓，每一隻都很黏人，而拿大小黑貓當作標誌的貨運公司，生意可是比別人都好。

會用黑貓當標誌，據說是該公司的日本社長某天看見一隻幼貓無助的被困在馬路中間，正當他要走過去救那隻貓時，突然母貓出現了，非常快速又安穩的將小貓叼在嘴裡，帶到安全的地方。就像有人看到魚兒逆流而上會想要奮發圖強解救中華那樣，母貓照顧小貓的圖案就成了細心護送貨品的商標。也許因為這個原因，現在的年輕人反而想找黑貓來養。

真希望哪天某家大公司也用玳瑁貓當LOGO，這樣才不會有許多「阿醜」難以送養。

法國 巴黎 Paris, France

巴西 里約熱內盧 Rio de Janeiro, Brazil

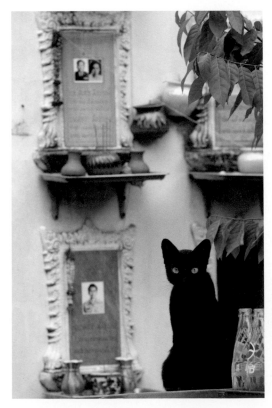

泰國 曼谷 Bangkok, Thailand

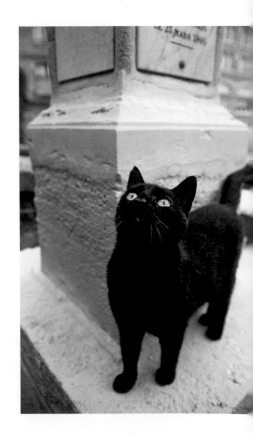

Stand on Me
一路上有你

曾經幻想著，養一隻可以陪我出門的貓。

當然不是那種裝在籠子裡提去看醫生的出門方式，而是讓貓乖乖坐在肩膀上，一起搭車走路。萬一要去人家公司開會，也一起帶去，牠會靜靜的睡在旁邊的椅子上。開完會，再跳上我的肩膀，一起回家。

這種會陪主人旅行與工作的貓在國外還真不少，美國有一位長途貨車司機帶著貓開車橫跨各州送貨，這隻貓會乖乖坐在位子上看風景，英國則有每天陪主人在街上慢跑的貓。我在日本與法國親眼見到了兩隻會站在主人肩膀上出門的，而且都是比較有野性的米克斯，不是那種已被馴服好幾代的純種貓。

幻想終究是幻想，不知道是否基因的關係，臺灣的貓很難完全聽主人的話；而且馬路上太吵太亂，就連走在人行道上都有被機車撞到的危險。照片裡那隻可以一起騎腳踏車的，算是貓神顯靈吧，十五年來在路上就看到這麼一次。

日本　座間味島　Zamami Island, Japan

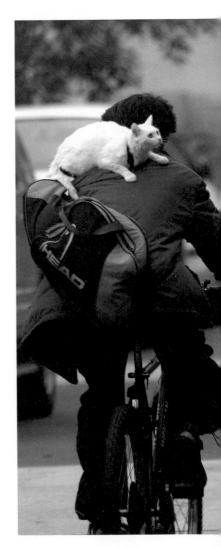

臺灣　臺北　Taipei, Taiwan

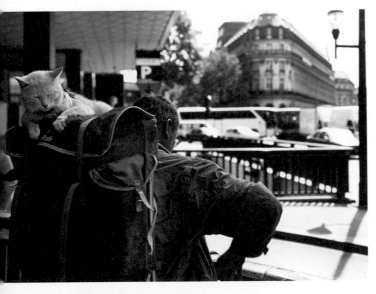

法國　巴黎　Paris, France

097

It Takes Two to Make a Quarrel

貓犬不寧

在人類的世界裡，腿越長越美，但在寵物狗的世界，腿有越來越短的趨勢。

近來常在街上看到那種底盤超低的狗，肚子只要再多一點肥肉，走路就會磨到地面，腿短到幾乎連一層階梯都爬不上去。實在無法理解，當初配出這個品種的狗的人，腦袋裡到底在想什麼。

這種狗除了乖乖在地面走之外，哪裡都跳不上去，但養這種狗的主人卻又喜歡讓牠們看看桌子上的世界，尤其是桌上有貓的時候。

狗主人從中國牽到巴西還是狗主人，距離好幾千公里的兩個地方，大家都找一樣的樂子，看到有貓，就想讓愛狗嘗鮮一下。

唯一的區別是，巴西的足球大叔知道桌子上的貓隨時會變身成霹靂貓，眨眼瞬間就能讓短腿狗眼冒金星加破相，所以劃出了楚河漢界，以免嘗鮮不著，先嘗到鮮血。

中國　廈門　Xiamen, China

巴西　里約熱內盧　Rio de Janeiro, Brazil

098

The Only Listener

唯一的聽眾

一本關於貓與人的書裡，有著這樣一則故事。

一對老夫妻的兒子意外過世，處理完喪事後，他們到兒子住的地方整理遺物，其中包括一隻貓。把貓帶回家後，因為剛失去主人又被帶到陌生環境，貓非常害怕，完全不願與人親近，不吃不喝躲在沙發下好幾天不出來。

正當老夫妻無計可施時，發現兒子遺物裡有一些錄音帶，那是平常喜愛彈吉他的兒子自己的錄音。於是他們把錄音帶放進錄音機裡播放，客廳裡響起了貓主人彈奏的吉他聲。奇蹟發生了。貓兒離開沙發底下，在客廳中間撒嬌的打滾，還走到老夫妻腳邊磨蹭，因為這是牠最熟悉的聲音，聽到這樣的音樂，一切的恐懼與戒心都消失了。

我相信這故事是真的，因為貓的聽覺比人類靈敏的多，只是不會表達對音樂的喜好。牠們通常只對鳥叫聲與撕膠帶的聲音做出反應。

如果胎教音樂是有用的，那智商比未出生嬰兒還高的貓，當然也會知道你對音樂的品味。

汶萊　水上人家村　Kampong Ayer, Brunei

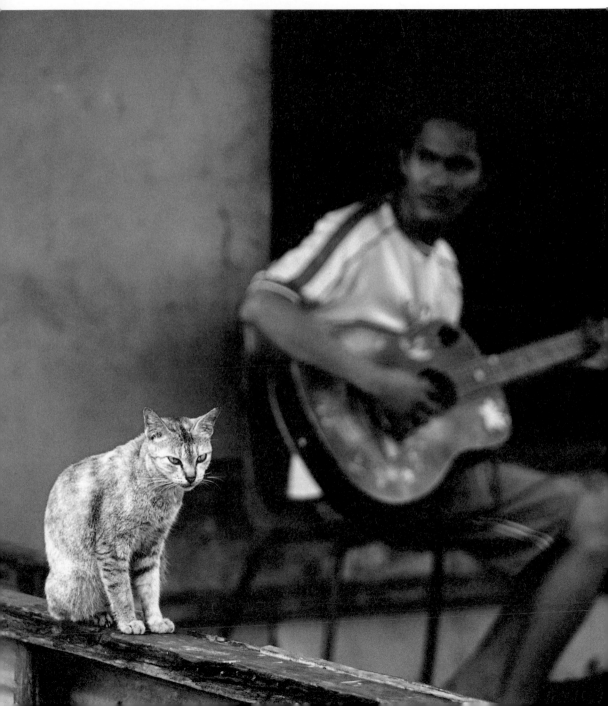

099

Would You Please Turn Down the TV a Bit?

貓的一生有一半在睡覺，
人的一生有一半在看電視

在臺灣時很少看電視，一是大部分的節目都不好看，二是每個地區的有線電視都是一家壟斷，跟他們打交道實在很累，所以乾脆不看，也省了不少錢。曾經有十多年過著家裡沒電視的生活。

不過旅行時，我在旅館裡倒是很喜歡看電視，拿著遙控器不停轉臺。在國內是因為很久沒看了，所以每個節目與廣告都是新的，從沒看過；在國外是想了解當地的新聞與氣象，以及音樂臺都在放哪種歌。

在世界各國看過不少電視節目，臺灣的絕對是頻道最多、講股票與和尚講道最多、購物臺最多、畫質最爛、聲音也是最吵的。

有時在國外看電視看到與臺灣有關的新聞，多少還是會感到高興，至少是有在國際上曝光，除了在日本的那一次——我花了上千元親自去辦了日本簽證，到日本第二天，新聞裡就說，以後用臺灣護照可以直接去日本旅遊，再也不用簽證了。那是好幾年前了。

但有時候，人需
要垃圾食物，也需要
垃圾節目。或許最幸
福的是，工作一天回
到家後，抱著貓一起
看電視，然後一起看
到睡著⋯⋯。

泰國　清邁　Chiang Mai, Thailand

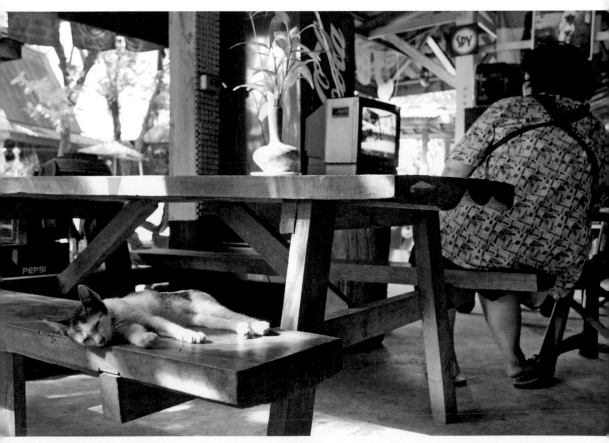

100

貓，無所不在

Cats Cats Everywhere

貓拍多了，走在路上，除了真的貓之外，對於一些畫在牆上，或是卡通造型的貓也會特別留意。

其實目前在臺灣最有名的兩隻貓都來自日本。一隻沒有耳朵，一隻沒有嘴巴，想要在商品上印上這兩隻貓，光是授權金就不知要付掉多少錢。曾經在紐約的授權展上觀察過，大部分的攤位都是精心布置，還找來大型公仔穿梭會場，目的就是希望廠商願意付錢買他們的卡通人物圖案。

唯獨一個攤位，面積很大，但完全沒布置，中間一套桌椅、一個職員、一面旗子上面畫著一隻無嘴貓，一副要買就來，不買拉倒的架式。這大概是全世界最有錢又最跩的貓了。

愛貓人都會收集與貓相關的商品，不過對他們來說，無嘴貓與無耳貓實在不算是貓；牠們在卡通裡的形象與貓毫無關係，這個世界更沒有粉紅色或藍色的貓。

要靠貓賺大錢，第一件事就是把貓變得不像貓。

香港　長洲　Cheung Chau, Hong Kong

美國　優勝美地　Yosemite, USA

泰國　清邁　Chiang Mai, Thailand

美國　舊金山　San Francisco, USA

巴西　里約　Rio de Janerio, BRAZIL

葡萄牙　里斯本　Lisbon, PORTUGAL

issue 038

當世界只剩下貓（10年創新版）

白貓、黑貓、三花貓、橘貓、玳瑁貓……
貓形貓色、貓行貓素，人生嘛，就該像貓，能懶散也能優雅。

作　　　者／吳毅平
責任編輯／蕭麗娟
校對編輯／黃凱琪
美術編輯／林彥君
副總編輯／顏惠君
總　編　輯／吳依瑋
發　行　人／徐仲秋
會計助理／李秀娟
會　　　計／許鳳雪
版權經理／郝麗珍
行銷企劃／徐千晴
業務助理／李秀蕙
業務專員／馬絮盈、留婉茹
業務經理／林裕安
總　經　理／陳絜吾

國家圖書館出版品預行編目（CIP）資料

當世界只剩下貓：白貓、黑貓、三花貓、橘貓、
玳瑁貓……貓形貓色、貓行貓素，人生嘛，就該
像貓，能懶散也能優雅。／吳毅平 著.,
-- 初版, -- 臺北市：任性出版有限公司，2022.06
256 面；17×23公分. --（issue；038）
ISBN 978-626-95804-8-4（平裝）

1. CST：貓　2. CST：動物攝影　3. CST：攝影集

957.4　　　　　　　　　　　　111004137

出　版　者／任性出版有限公司
營運統籌／大是文化有限公司
　　　　　　臺北市 100 衡陽路 7 號 8 樓
　　　　　　編輯部電話：（02）23757911
　　　　　　購書相關資訊請洽：（02）23757911 分機 121
　　　　　　24 小時讀者服務傳真：（02）23756999
　　　　　　讀者服務 E-mail：haom@ms28.hinet.net
　　　　　　郵政劃撥帳號／19983366　　　戶名：大是文化有限公司

法律顧問／永然聯合法律事務所
香港發行／豐達出版發行有限公司 Rich Publishing & Distribution Ltd
　　　　　　地址：香港柴灣永泰道 70 號　柴灣工業城第 2 期 1805 室
　　　　　　Unit 1805, Ph. 2, Chai Wan Ind City, 70 Wing Tai Rd, Chai Wan, Hong Kong
　　　　　　電話：（852）2172-6513　　傳真：（852）2172-4355
　　　　　　E-mail：cary@subseasy.com.hk

封面設計／Patrice
內頁排版／黃淑華
印　　　刷／緯峰印刷股份有限公司

出版日期／2022 年 6 月初版　　　　　　　　　　Printed in Taiwan
ISBN 978-626-95804-8-4　　　　　　　　　　　定價／新臺幣 460 元
　　　　　　　　　　　　　　　　　　　　（缺頁或裝訂錯誤的書，請寄回更換）
電子書ISBN／9786269596034（PDF）
　　　　　　　9786269596041（EPUB）

Password to the Lonely Cat Planet
寂寞貓星球通關密語

中文 ——————— 貓

英文 ——————— Cat

法文 ——————— Le Chat

德文 ——————— Katze

義大利文 ——————— Gatto

西班牙文 ——————— Gato

葡萄牙文 ——————— Gato

土耳其文 ——————— Kedi

日文 ——————— ねこ（Neko）

韓文 ——————— 고양이（Go Yang-i）

馬來文 ——————— Kuching（古晉）

泰文 ——————— แมว（maew）

柬埔寨文 ——————— Chmar

國家圖書館出版品預行編目資料

我是可憐的傢伙：厄瑪奴耳團體創立人皮爾・高山
的靈修語錄 / 瑪婷・卡達（Martine Catta）著；厄
瑪奴耳團體譯 . — 二版 . — 臺北市：星火文化 2023.09
　面；　公分 . —（Search ; 17）
　譯自：Pierre Goursat, Paroles

ISBN 978-626-96843-7-3（平裝）
1. 高山（Goursat, Pierre, 1914-1991）2. 天主教
3. 靈修

244.93　　　　　　　　　　　　　　112013021

Search 17

我是可憐的傢伙：厄瑪奴耳團體創立人皮爾・高山的靈修語錄

作　　者	瑪婷・卡達（Martine Catta）
譯　　者	厄瑪奴耳團體
執行編輯	陳芳怡
封面設計	Neko
內頁排版	Neko
總 編 輯	徐仲秋
出 版 者	星火文化有限公司
地　　址	台北市衡陽路七號八樓
營運統籌	大是文化有限公司
業務企劃	業務經理林裕安・業務專員馬絮盈
	行銷企畫徐千晴・美術編輯林彥君
	讀者服務專線：（02）2375-7911 分機 122
	24 小時讀者服務傳真：（02）2375-6999
法律顧問	永然聯合法律事務所
香港發行	豐達出版發行有限公司 Rich Publishing & Distribution Ltd
	香港柴灣永泰道 70 號柴灣工業城第 2 期 1805 室
	Unit 1805, Ph. 2, Chai Wan Ind City, 70 Wing Tai Rd,
	Chai Wan, Hong Kong
	電話：21726513 傳真：21724355
	email：cary@subseasy.com.hk
印　　刷	韋懋實業有限公司

2023 年 09 月二版　　　　　　　　　　　　　　Printed in Taiwan
ISBN 978-626-96843-7-3　　　　　　　　　　　　定價／ 380 元

©2011, Éditions de l' Emmanuel; 89, Bd Auguste Blanqui — 75013 PARIS (France); ISBN 978-2-35389-164-1

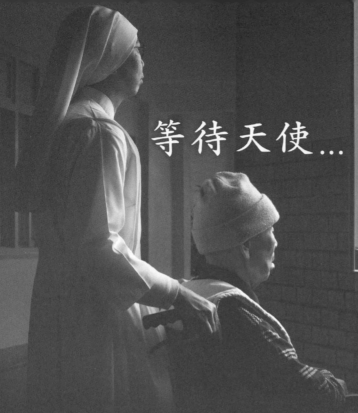

等待天使...

對這一群白衣修女們來説,長年隱身北台灣偏鄉八里;
因著信仰的無私大愛,全心全意地照顧孤苦無依的貧病長者。

她們從不收取長輩們一分一毫、亦從未接受政府分文補助。
四十多年來,全靠向來自台灣社會各界的善心人士勸募,
不定期的捐米、捐衣、捐物資、捐善款,分擔了修女們重要且繁重的工作。

但是長輩們賴以維生的家園的老舊房舍終究不敵它所經歷
無數次地震、風災、與長年的海風侵蝕,
建物多處龜裂漏水、管線老舊危及安全;加上狹窄走道與
空間漸已不符政府老人福利新法的規定。
安老院面臨了必須大幅修繕的重建迫切與捉襟見肘的
沉重負荷:他們正等待著如您一般的天使。

邀請您一同來參與這照顧貧病長輩的神聖工作
讓辛勞了一輩子的孤苦長者們
能有一個遮風避雨安全溫暖的家、安享晚年!

台灣天主教安老院愛心碼:107765

台灣天主教安老院
安貧小姊妹會 www.lsptw.org

地址:新北市八里區中山路一段33號
電話:(02)2610-2034　傳真:(02)2610-0773
郵政劃撥帳號:00184341　户名:台灣天主教安老院